THE
ARTIST'S
JOURNEY

創作者 的
藝術 之路

心靈鍛鍊 ｜ 風格發掘 ｜ 技術精進

給所有追夢人的 23 則建言

ON MAKING ART
& BEING AN ARTIST
by
KENT NERBURN

肯特·內伯恩———著　　実瑠茜———譯

我要把這本書獻給

湯姆‧克拉貝爾（Tom Kraabel），他很信任我；

我還要將它獻給韋恩‧魯德（Wayne Rood），

他教會我，藝術必須用心對待。

各界推薦

真正經歷過黑暗，才能體會作者筆下的脆弱與孤單。我常戲稱倘若要成為創作者，都必須穿越死亡之谷，在這條看似險惡的創作路上，稍有不慎就容易萌生退意，成為谷下冤魂。而這本書將讓你明白：在這諾大的宇宙，你並非孤單一人。無論是所愛與現實的抉擇、創作靈感的枯竭或遭遇負面評價的自處，都能夠從中找到答案。唯有持續不斷地精進，才能滋養創作的靈魂。

——Mori 三木森／國際插畫藝術家

就像歌手比利・喬（Billy Joel）說的，「人們在（酒吧裡）分享著一杯名為孤單的酒，但總強過一人獨飲」，不論是誰，都需要被理解。作為先行者，肯特・內伯恩在本書中爬梳了年輕藝術家可能仍然混亂中的、抒發了可能難以言說的，讓正在路上的藝術工作者可以被照看與支持著。雖然孤獨是藝術家的天命，但透過本書也許可以體認到，藝術本質其實是一種人類的傳承，且其中充滿了「愛」。

——**張孝維**／空間設計

《創作者的藝術之路》是一本「真誠」的書，彷彿是一位睿智且心胸開闊的長輩，與你分享自己曾踏上的那段冒險故事。我是一名「普通」的工作者——稱不上有「創造力」，更別說是藝術家。在閱讀這本書時，我才發現自己不知何時地，也正在自己的冒險路上。

跟著書中的敘述，我憶起工作中為自己的成長感到興奮，也同時對自我定位感到不安的矛盾；為自己的想法感到自信，卻又在許多時刻感受到脆弱與茫然。我曾想要一個「確信」，我要標準，我要真理，我不要混沌。

不過作者好像想告訴我們：這些無法言喻的感覺，才能讓我們逐漸知道自己想變成怎樣的人。而我們將慢慢發現，這些混亂不再困擾自己，而是成為一種指引。

—— **陳沛穎**／臺中獨立書店「引書店」店長

創作的過程其實就是在面對自我，藝術工作者時常會有感到徬徨、看不清前方道路的時候，但往往只能孤獨地與自我對話、尋求突破。

這本書匯集作者創作一生淬鍊的哲理思維，透過發人深省的故事娓娓道來，除了引導與解惑，更像是種陪伴與鼓勵，相信能給予一同

在藝術領域奮鬥甚或是對於人生感到迷惘的朋友很大的支持，值得人人擁有一本。

——**鄭開翔**／城市速寫畫家

言簡意賅，裨益良多；坦率直白，真誠禮讚。

——**瑪格麗特・愛特伍**（Margaret Atwood）／《使女的故事》作者

作者擁有大師級閱歷，同時不吝藏私，慷慨傳授自身所有智慧。

——**戴倫・艾洛諾夫斯基**（Darren Aronofsky）／電影《黑天鵝》導演

作者讓我們看見隱藏在現實表象下的真相。他的文筆是如此沉靜，在這個誤入歧途的世界裡，益發顯得珍貴無價。

——**艾克哈特・托勒**（Eckhart Tolle）／《當下的力量》作者

藝術是一種靈性追求；

它宛如與天使搏鬥，

又彷彿與上帝共舞。

夢想與恐懼

選擇藝術家的生涯

「在你的心裡，有一位你不認識的藝術家。」

——伊斯蘭教蘇菲派（Sufism）神祕主義詩人魯米（Rumi）

最近，我收到一名年輕女孩珍妮佛寄來的信，她決定追尋一段藝術生涯，卻對這樣的選擇抱持懷疑。感受到某種召喚的她懷抱著夢想，卻也覺得孤單且不被理解。

「這麼做值得嗎？」她問道：「恰當嗎？你能給我什麼建議？」

她的信觸動了我，從中看見自己年少時內心的懷疑與渴望。儘管我無法告訴她該怎麼做，我還是想回應她，以下是我的回信：

親愛的珍妮佛：

謝謝你的來信。你覺得我可以針對你投身藝術領域的相關疑問提供建議，是我的榮幸。因為某個陌生人的作品打動你、和你隱密的夢想發生共鳴而與他聯繫，需要很大的勇氣。我明白這一切，因為我年輕時也做過同樣的事，我寫信的對象是美籍猶太裔作家諾曼・梅勒（Norman Mailer）。

我不知道當時為何選擇寫信給諾曼・梅勒。他的情緒感受力肯定與我不同；雖然他的作品強而有力，它們與我本身的文學精神並不相符。我認為，這是由於他的思考模式具備某種陽剛性（masculinity）

所致，而這正是我所欠缺的。那時，我剛開始在史丹佛大學修習研究所課程，學術上的智力要求，再加上新生活與新學習環境——研究所帶來的衝擊（至少在那個時候，研究所的環境與大學截然不同），使我覺得自己和街頭與普羅大眾之間的距離，變得更加遙遠，因為置身街頭的我最是充滿熱情與活力。或許梅勒先生的作品給了我這樣的希望：即便不成為知識分子，也能變得有智慧，而街頭生活也不會否定一個人的心靈追求。

無論如何，我都寫信給他了。儘管手邊沒有那封信的副本，我還是可以推想自己說了些什麼，可能和你這封信十分類似——以近乎懇求的口吻坦承自己的想法，期盼能從對方手中獲得一條救命索。（他似乎擁有我想要的人生與成就，同時也明白多數人都不理解的事。）我想，我希望有人伸出援手、給我一張職涯藍圖，或者直接告訴我，我的夢想和遭遇的困境都有其價值。

我記得很清楚在信中詢問，我能否到紐約和他一起工作（即便到了現在，每每想起這個要求時，我還是會感到羞愧）。雖然在一般大眾的心目中，梅勒先生感覺很冷漠，他的回信裡卻充滿了憐憫。

直到今天，我依然留著這封由打字機打成的信，信末甚至還有鋼筆簽下的署名。信中展現出這個男人的慷慨氣度，因此我想要將完整內容與你分享。

親愛的肯特‧內伯恩，

　　你的信寫得很好，但恕我無法回應你的需求。我向來獨自工作，而且我認為，待在另一個作家身邊，不太能學到關於寫作的事，除非他有請抄寫員協助的習慣，但這樣的角色似乎很不適合你。成為作家的關鍵在於，把注意力放在自己身上。你得明白（通常來說，最好不要在變成作家後才體認到這一點），你作品中最重要的部分是什麼，以及只有你可以表達得最好的東西為何。這必須花費很多年的時間（你還得從事各式各樣的工作）。然而，這一切沒有捷徑。這正是困難所在。事實上，它讓許多極有才華的人無法成為真正的作家。無論如何，你寫信給我已經是很久之前的事了；你現在的心境肯定與那時不同。

　　展信愉快。如果你心存懷疑，那就工作吧。你必須寫得比過去更多。

　　　　　　　　　　　　　　　　　　諾曼‧梅勒

我不記得我的第一個反應是什麼，但宛如抓住浮木的溺水者，一直保留著這封信。我獲得了認可；我的存在有人肯定；我值得這個人給予回應（和我相比，他的人生更美好而堅定）。或許我不會淹死。

我希望我寫信給你，也能為你帶來相同的安慰。因為你很真誠；因為你值得鼓勵，你的夢想值得追求，而你也不會溺死。

這些我都明白，因為我也曾經走過同樣的老路。所有藝術家都走過這條路。我們都和你有過相同的懷疑。我們都曾經懷抱同樣的夢想、與同樣的惡魔搏鬥，我們所有人都會告訴你同一件事——這趟旅程不輕鬆，但很值得。

你將活在不確定裡，永遠不知道作品是否已經夠好。你總是擔心財務狀況會劇烈變動。你不確定你的夢想是否只是種自我欺騙，並且很容易感覺受到迫害，以及對自己感到懷疑。你會看到其他才華不如你的人比你更有成就，同時由於他人的無理批評而感覺受傷。

你會感到憤怒、孤獨、不被賞識與理解。

但你也將活在快樂裡，創作會以某種超自然力量驅策你，使你感到振奮，這樣的時刻非常奇妙。你將一直充滿活力、保有年輕的心，因為創作欲望會讓你的心靈保持活躍。你將對周遭的世界深感興趣。（從事其他職業的人日常生活單調乏味，他們早就感到厭倦；他們的靈魂已經變得麻木。）你將擁有屬於自己的時間，並且懂得如何與世世代代的前人和相隔千里的藝術家同儕親密溝通──藉由他們的作品與他們進行私密對話，這是一種神奇的體驗。此外，你也將體會到，熱愛工作是什麼感覺。

外界很少有人理解這種生活的不穩定性。他們只看見表面，也就是你已經完成的那些作品，以及你所享有的自由、成就與榮耀。他們不會明白，運用想像力與寶貴的創造力創造出某個作品，並展示在眾人面前的人總是如履薄冰──他可能會失敗、被否定（或者更

糟的是，流於平庸）。他們不理解，在創造一件藝術作品——一場表演、一幅畫、一篇文章等之類的東西時，你彷彿讓一個孩子誕生在這個世界上。若他人拒絕接受你創造出的孩子會使你受到傷害；形同父母的你看著自己的孩子被忽略、蔑視與貶低，因此感到心痛。

若你投身藝術領域，你將逐漸了解這些事。這種人生並非適合所有人，然而，如果你有勇氣選擇它，將會展開一場美好的人生冒險。你會加入夢想家與故事守護者的行列，施展想像力，並形塑各種觀點。你會抱持遠大的志向。

我期待你決定成為我們的一分子。我們的出身背景不同、具備不同的才能，並且懷抱許多不同的夢想。但我們都有一個共同點——若必須重新來過，我們還是會選擇同樣的路。這樣的人生真的很值得。

祝福你一切順利。

肯特　敬上

在寫完回信之後，我停下來讀了讀這些字句。這封信看起來很好，同時讓人感到愉悅。如果幸運的話，就像當初諾曼・梅勒的信打動我一樣，這封信也會感動珍妮佛，並幫助她規劃出一條與夢想相符的人生道路。

我將信封封好，然後把信寄出。但她字裡行間所透露的熱切渴望與期盼依舊縈繞在我的心頭。她跟我聯繫、與我分享她內心深處的夢想與恐懼，這令她既羞愧又氣餒。

我不斷回想起幾年前，我受邀和一些南達科他州西部「松嶺印地安人保留區」（Pine Ridge Indian Reservation）深山裡的拉科塔族朋友，一起參加「汗屋」儀式[2]。因為我致力於原住民支援工作三十年，他們以此表示敬意。這場儀式恰巧在我六十歲生日當天舉行，使這次深刻的體驗變得更具意義。

「汗屋」具有深切意義，不能輕率看待。它其實是一種宗教活

動，讓參與者得以滌淨身心，唯有懷抱開闊的心胸，才能進行這樣的儀式。

在儀式進行的過程中，參與者都待在炙熱難耐的漆黑小屋裡；所有人都被要求說出內心的想法。輪到我時，我幾乎不假思索地說：「我想學習如何成為一個『長者』。」（我指的是這個詞最深遠的涵義。）

多年來，我與原住民朋友變得親近，並潛心研究他們理解事物的方式。對他們而言，生命並不是從出生至死亡的一直線（最重要的歲月位於這條直線的中央），而是一個圓圈，如同四季，每個年

1 Lakota，是大平原印地安人蘇族（Sioux）中的三大族群之一，又稱為「梯頓蘇族」，他們目前主要居住在南、北達科他州。

2 「汗屋」（sweat lodge）儀式是美洲原住民常用的一種靈修方式，藉此淨化、療癒，並尋求和造物主的連結與指引。儀式參與者會爬進一座低矮的半圓形小屋內，這座小屋的中央會放置燒得滾燙的石頭，透過類似桑拿浴大量出汗的方式，將體內的穢物排出，達到淨化的效果。

歲都有它應負的責任，以及獨特的贈禮。經歷過所有季節的長者在人生旅途中獲得了寶貴的智慧，他們必須與晚輩們分享這些智慧。

珍妮佛的來信使我想起那次體驗。在回想她的信件內容時（同時也包含這些年來，我所收到的其他類似信函），我意識到，曾在汗屋這樣祈求的我該負起責任了。現在，我必須以前輩與老師的身分，訴說「追尋藝術生涯」意味著什麼。

截至目前為止，我已經當了三十年的作家；在成為作家的二十年前，我則是一位執業雕刻家。我明白藝術生涯的核心，其中所包含的夢想與恐懼、潛藏的挑戰，以及那些意想不到的報償。現在我應該分享，自己對選擇藝術家生涯有何看法。如此一來，不只是珍妮佛，還有這世界上的每一個「珍妮佛」（以及所有曾經像珍妮佛一樣，卻被迫擱置藝術夢想，或較晚展開藝術旅程的人）都能從我的經驗中學習，並且領會藝術生涯的魅力。

於是，這本書就誕生了。

在書裡，我盡量忠實分享我在藝術旅程當中的收穫，將它提供給每一個對藝術著迷，並夢想著展現內在創造力的人。但最重要的是，對於那些剛展開藝術旅程、覺得藝術宛如月球引力牽動潮汐般吸引著你，同時想了解這趟旅程將會是什麼模樣的人，我要將它當作禮物送給你們。

我帶著開闊的心胸寫下這些文字，將它們獻給各位，以及任何想領略這種人生的人。（有非常多人都憧憬這樣的人生，但了解它的人卻很少。）願這些文字帶給你們勇氣，以及深刻的理解與啟發。

希望你們覺得它們值得一讀。

The
journey
begins

展開
旅程

追求繆思女神

尋找那個時間靜止的地方

「到現在我依舊不明白，賦予我創作靈感的是某種與宗教有關的力量，還是它本身就是宗教。」

——德國表現主義版畫家與雕刻家珂勒惠支（Kathe Kollwitz）

「（前略）當我與筆下的音符獨處時，我心跳加速、眼淚湧出了眼眶；我的喜悅與澎湃的情緒叫人難以承受。」

——義大利作曲家威爾第（Giuseppe Verdi）

我還記得那一刻。當時的我身處某個德國小鎮，那是一個溫暖的八月夜晚，時間是晚上十點，我獨自待在一位古董修復師的工作

室裡。他大方地讓我在他的店裡幫忙，這樣在當地讀研究所的我就可以順便學習德文。

那時，其他人都已經回家，而我站在古老破舊的工作檯前，一串電燈在頭頂閃爍。外頭的街道漆黑而寧靜，在異國子然一身的我沒有家人或朋友，就連這裡的語言也很陌生。

我眼前的工作檯上擺著一塊楓木——那是一片約三英尺長、兩英尺寬，厚度可能是六英寸的板材。我試探性地詢問工作室老闆，能否用他的鑿刀嘗試木雕時，他把它給了我。

在這之前，我參觀了一些當地的教堂與民俗博物館。我看到由虔誠的農夫與村民所雕刻的古老十字架，為此震懾不已（這或許是中世紀晚期的德國人消磨夜晚時光的一種方式）。那些雕刻是如此充滿情感，而他們的精神嚮往是如此真誠。當時，我在研究所研讀宗教，關於人類信仰的學術分析實在無法滿足我，我卻在這些十字

架上找到某種「靈性存在」（spiritual presence），這是我在其他地方不曾體驗過的。沒有類似經驗的我受到強烈的衝擊，這些作品對我的情感與想像力造成很大的影響。

我不知道如何雕刻，甚至連怎麼拿鑿刀都不知道。然而，由於曾多次參觀教堂與博物館，再加上身處異鄉、精神極度空虛、孤獨，某種藝術視野在我心裡的某個角落成形。

我在那塊楓木上劃下第一刀。手中的木槌碰觸到鑿刀尾端時，發出了一記悶響，一片木屑被刨下，並捲了起來，我再次敲擊鑿刀，刨起另一片木屑。然後，我又刨下了一片。雕著那塊木頭的我不懂自己在做些什麼。我只知道，工作檯上的這塊楓木裡有某個活生生的東西，等著被釋放出來。

我一次又一次地用木槌敲打著，試圖從中領會些什麼，卻徒勞無功。一片片木屑持續落下，那塊木頭也跟著不停地變化，我的腦

海裡開始顯現出作品的雛形。

最後，當我累到無法繼續時，我抬頭看了一下牆上的鐘，那時已經是凌晨五點，我在工作檯前站了整整七個小時，卻渾然未覺。

那一刻是我生平第一次明白藝術的魅力。每當我閱讀研究所的那些書籍時，時間都過得很慢。儘管書中有些內容很有趣、帶給我許多新觀念與想法，卻從未使我忘記時間。

這樣的經驗近乎神祕。我不想睡覺，我不想停歇，唯有疲倦能讓我放下鑿刀，走回閣樓休息。我等不及回到工作室裡，繼續開始雕刻。

從此以後，作為一位雕刻家與作家，這種廢寢忘食的喜悅就不斷吸引我、召喚我。它承諾將靈魂帶離我的身體，然後來到另一個地方，只為了展現某種視野。

所有藝術家都懂得這樣的體驗。它幾乎是我們從事藝術工作最

重要的原因。那是一個獲得恩典的時刻，一旦經歷過，這股力量就不會離開。這也就是為什麼，藝術家經常用宗教詞彙來描述他們的作品。彷彿為了某個崇高的目的，你的靈魂被帶離身體，感覺宛如一同參與宇宙的創造（哪怕只是一剎那也好），某個比你更偉大的東西正帶領著你。

我們所有人都想要這種體驗。它將我們的作品從手工藝提升至藝術層次、進入精神領域，並且使你耳邊的那些批評聲安靜下來。它擁抱美好的當下。

要尋求這樣的擁抱，藝術家有很多方法。有些人有特定的準備儀式（從單純擺放作品的方式，乃至進行深層的祈禱或冥想）；有些人則為了創作騰出專屬空間。有些人在安靜的環境裡工作；有些人則讓自己被音樂圍繞。

日本刀匠在靈性追尋的傳統裡，追求的不是狂喜沉醉，而是心

靈的澄淨。他們有某種準備與過渡儀式（這種儀式歷史悠久且細膩繁複），以此獲得超自然的創造力。

這些做法都有相同的目的，那就是把你放進「創造」這個行為裡。如此一來，就不是你在創作藝術，而是藝術透過你呈現出來。

如果你想追尋藝術生涯，你就得設法進入這樣的狀態。在埋首藝術工作時，你也許已經有過這種體驗（哪怕只是稍微而已）。它很有可能是促使你對藝術生涯心生嚮往的原因。

但你必須了解，你會有充滿創造力的時刻，也會有心血全部白費的時候。此時，你的靈感被蒙蔽；你的作品感覺不太真實。你將無法獲得豐饒的想像力，只能在貧瘠的不毛之地辛苦耕耘。

不要因為靈感枯竭而卻步。它想來就來、想走就走。你幾乎不能改變它的行徑；你只能在無法優雅前行時嚴守紀律，並藉由集中精神與各種儀式來進行準備，等待得以如行雲流水般創作的那一刻

再次到來。

你不能抱持不切實際的幻想，認為你只有在思路敏捷時才應該工作。靈感女神很殘酷，她是個狡猾的騙子，一直等待她的到來會讓你變成懶惰的藝術家。有時候，你必須全憑意志創作，以此自我鞭策。

單憑意志力創造出的是優秀的作品，還是為將來更傑出的創作奠定基礎，不該由你自行認定。你只需依照現有的想法努力，並等待「不是你在創作藝術，而是藝術透過你呈現出來」這樣的時刻再度降臨。

請記住這一點：在創作時，哪怕只是一瞬間，若你發覺自己完全忘了時間，並晉升至某種擁抱一切的美好狀態（這樣就對了！），那既非過去，亦非未來，而是美妙的現在，你的創造力將在這裡自由翱翔。

請對它心懷尊敬，並且努力追求它。竭盡所能地尋找這個地方

——在此處，你和你的創作相互歸屬。擁有它，並設法進入它（無論

是建立專屬創作空間、特定的準備與過渡儀式，還是做其他事，使

你忘卻日常生活的煩憂，繆思女神因此翩然來到）。

當你找到這樣的地方時，請好好珍惜。它很遙遠，卻可能是我

們與神聖靈感最近的距離。

尋找某種視野、某種觀點

尋求真實的個人表達

「有某種生命力、能量與活力，它透過你轉變成行動，而且因為自古以來都只有這麼一個你，這種表達方式獨一無二。若你阻擋它，它將永遠不會藉由其他媒介存在，並且將消失無蹤。」

——美國舞蹈家與編舞家瑪莎·葛蘭姆（Martha Graham）

我曾經有個好友，他是一位能施展魔法的畫家。看著他輕鬆自如地在畫布上作畫，令我十分羨慕。我夢想著未來的某一天，自己也可以如此遊刃有餘。

某天晚上，在一陣狂飲之後，他的心防澈底瓦解，開始向我吐

露心聲，他說繪畫這件事對他易如反掌。他畫人像的功力猶如天賜，看似毫不費力就能創造出足以媲美英國畫家與詩人羅塞蒂（Dante Gabriel Rossetti），以及「拉斐爾前派[3]」（pre-Raphaelite）藝術家的作品。但他卻極度不快樂。

「你怎麼會不開心呢？」我問道：「你這麼有才華。」

「噢，肯特，」他說：「你不懂。我只希望自己有想透過繪畫傳達的訊息，而且能深入人心。」

從此以後，這席話就一直縈繞在我的心頭。

他的額頭上彷彿被上帝烙下了羞恥的印記，那是種頑強的詛咒。他夢想成為一位偉大的畫家，但他覺得自己只是個技藝純熟的

3 拉斐爾前派（pre-Raphaelite）指的是一八四八年在英國興起的美術改革運動，目的是為了改變當時的藝術潮流──已陷入形式主義泥沼的皇家藝術學院畫風。拉斐爾前派主張，繪畫應該回到文藝復興與大師拉斐爾之前的樣貌。

工匠。對他而言，光是有畫技還不夠。

懷抱藝術夢想的我們多半都沒有「才華太過洋溢」這樣的困擾。一般來說，我們都受到內心某種強烈欲望的驅使，急著藉由創作將想法表現出來。我們的困難不在於找到想傳達的東西，而在於找出適當的表達技巧。

多年來，我都為了我朋友欠缺藝術家的內在生命而感到難過。

但隨著年歲漸長，我逐漸意識到，他並非缺乏內在生命；他只是認為他的作品應該具有某種樣貌，並且被這樣的念頭束縛。他不覺得他的才能足以稱為藝術，同時也不認為自己的創作反映出非凡的藝術視野。

我們很多人都會遭遇這種狀況。對於那些帶來啟發的藝術家，我們研究他們的作品，並試著模仿。我們幻想偉大的作品應該是什麼模樣，或者藝術家該有怎樣的行為，然後試圖加以複製。到最後，

不管我們的技巧有多高超，都只成為模仿者。因為我們的作品並不真誠，它仿照了其他人的藝術手法。無論我們參考的那些作品展現出多少創意視野（creative vision），它們都不屬於我們。它們並非源自於我們自己的創作經驗，我們變成了創意的剽竊者。

在塑造自己的視野與觀點時，利用別人的作品並不可恥。事實上，對那些啟發我們的人而言，這是種很大的恭維。我們所面臨的風險是，即便那些作品從根本上打動了我們，我們並不具備深厚的美感領悟力或理解力，足以超越它們。又或者，它們完全不符合我們的藝術天賦或性格。我們並沒有青出於藍；我們只不過是效法大師的學生而已。到了某個時間點，我們就必須走出它們的陰影，同時找到我們自己的獨特觀點。

我還有另一個也是視覺藝術家[4]的朋友，他優美的鉛筆素描讓人彷彿從遙遠的上空俯瞰地球，眼前浮現出一幅幅城市圖景。它們充

滿情感與哲思，既抽象又寫實，令人目眩神迷。

某天我問他，他怎麼形塑如此出色的藝術視野。

「我其實沒有任何藝術視野，」他說道：「我只是把我搭乘地鐵時，窗戶映照出的景色描繪出來罷了。」

我很欣賞他謙虛的態度，卻也無法相信，一切僅止於此。我告訴他，他的畫作將高空俯瞰地球時的景觀顯現在我的眼前。

「也許吧，」他聳了聳肩，「但這並非我的本意。我只是把地鐵窗戶映照出的景色描繪出來而已。」

對他而言，內涵崇高、寓意深遠並不是他創作的必要目的。他的作品純粹是觀察、審視周遭之後的產物。它們並沒有傳達什麼偉大的想法。他是一位記錄者，將自己眼中的世界展示在我們的面前。

對他來說，這樣就夠了。

我多麼希望，我的第一個朋友也能這樣平靜看待自己的創作天

賦。然而，他不能與他的作品和睦相處，因為他無法心平氣和地面對作為藝術家的自己。在他不可思議的才華背後，隱藏著一個尋找自我定位的人。

沒有人規定，藝術必須傳達偉大的人類思想，或是比作品本身更深切的涵義。對許多藝術家而言，直接呈現對生活樣貌的近距離觀察就已足夠。我曾經聽說，有些演員在塑造角色時，就是弄清楚該角色說話與走動的方式而已。當他們明白這件事時，一切就搞定了，他們只是走來走去，然後把臺詞說出來。他們對這些角色的內在沒有任何看法，也不想賦予它們生命，只要將客觀現實表現出來即可。

4　visual artist，是一種藝術形式，是指本質上以視覺目的為創作重點的作品，如繪畫、攝影、版畫與電影等。

與此同時，對其他演員來說，唯有進入角色的內心世界，並了解每個姿勢與動作的意涵，他們才能忠實地扮演這些角色。

我很肯定，對歌手或舞者而言也都是如此。

提醒自己，無論是哪一種藝術形式，重點都不在於視野廣度或其背後的意圖，而在於這種視野是否真實，是很重要的一件事。

我還記得二十年前，在教授「藝術創造」的課堂上，我要一個年輕女孩找出她人生中曾經經歷過的愛或傷痛，接著再挑選出展現這種情緒的一幅畫或一首曲子。我希望身為編織工作者的她，能在其他領域藝術家的作品裡體驗某種情感豐富的表達，但她拒絕這麼做。

「我不在意這一點，」她說：「我的作品不是為了傳達深刻的情感，而是要做出大家喜歡的東西。」

對她而言，細膩地運用線條、形狀、顏色與質地，藉此創造出美麗的事物就夠了。她不需要（事實上是沒有渴望）賦予她的創作

深切的涵義。如果這些作品必須存在任何深遠的意義，那應該是讓人感到開心、提供豐富的視覺美感，以此讓他們的生活更美好。她的作品提供的是純粹的舒適與溫暖，而這樣的平凡、單純令她感到自豪。

我花了很長的時間才理解這種溫和、風格近乎居家的藝術手法。身為一位創作者（就像很多人一樣），我一直相信，我的作品必須具有深切的意涵，光是優秀還不夠，我必須變得偉大。但透過像我學生這樣的人，最後我終於明白，雖然「偉大」這個夢想或許值得堅持，它並不是有效的衡量指標。「偉大」是一種概念，由其他人認定，並不是你可以追求的東西。若你對自己的創作全心投入，這樣就已足夠。

我希望我那個能施展繪畫魔法的朋友了解這一點。然而，他依舊被他人的眼光束縛，沒有把那傑出的才華變成自己獨有的美感特質。

並非所有藝術作品都必須探究永恆的問題。不管是哪一種藝術創作，都一定可以藉由觸動某種普遍的人類情緒或深層的情感根源而存在。表達情感、撫慰人心、給予啟發，或是單純提供娛樂等，都是很好的創作目的。藝術的奇妙之處在於，它能在我們所在的地方與我們相聚，而創作的樂趣則在於，我們可以決定我們的作品要打動觀眾的哪一個部分。

我的朋友是一個溫柔的人，他總是以平和的心態看待人生。能透過自身的出色才能展現這種溫柔，他應該感到滿足。他不是沒有可以傳達的東西；他只是沒有意識到，他能這樣表達就夠了。

他不理解的是，藝術終究是為了真實傳達個人心裡的想法。

他人可以感覺得出你的作品是否真誠，儘管他們無法將這種真實性（authenticity）量化，或清楚說明他們如何察覺它的存在。他們知道它，並認同它，因為真實性能引發我們所有人的「精神共鳴」。

如果你明白它是什麼，同時也可以用獨特的方式透過你的創作表達出來，你就幾乎等同於找到你的真實藝術觀點。

也許你覺得必須探討人類的整體處境，也許你只想妝點某個地方，或為人們的家庭生活增添溫暖、使他們的臉上充滿笑容。又或許你只想將你在地鐵窗戶裡看到的景色記錄下來。重點在於，你的作品是否真誠，以及你所抱持的觀點是否真實。

若你能找到這種真實的觀點，並且有勇氣相信它，你永遠都無須哀嘆沒有東西可以傳達。即便你的觀點與意圖很平凡且微不足道，你的聲音還是會被聽見。有太多藝術家試圖模仿別人，最後卻發現，這麼做只會使自己變得無聲無息。

啟發與訓練

學習技藝時的重要任務

「藝術家的身體裡住著兩種人——詩人與工匠。他生來就是詩人,然後在後天變成一位工匠。」

——法國作家左拉 (Emile Zola)

「成為優秀的工匠,它不會阻礙你成為天才。」

——法國畫家雷諾瓦 (Pierre-Auguste Renoir)

若有人告訴你,要創作或找到屬於你的藝術觀點只有一種方法,請謹慎面對。他們可能有某種對他們自身很管用的技巧或做法,

你應該經常聆聽他們說的話——畢竟，身為一位藝術家，必須對周遭多彩多姿的世界抱持開放的態度。但如果他們說「就是必須這樣做」，請特別留心。你可以把這樣的話當作一種自信的展現，但不要讓它扭曲你的觀點，或妨礙你尋找創作的泉源。

這並不是說，你該忽視別人的技法。讓一個有明確創作手法的老師帶領你，你可以得到許多好處。雖然你可能會因為他的做法而感到不耐煩，但努力學習這些方法將令你獲益良多。你將學會嚴守工作紀律，而不是執著於個人偏好，並且用新方式將外在世界的樣貌化為一件藝術作品。

畢竟，任何在藝術這條路上累積了豐富經驗的老師都擁有寶貴的知識，他們的教導將使你的作品變得更好（即便你在自己的藝術旅程中，選擇往不同的方向前進）。你必須知道的是，你要學習哪些事，以及當你向前邁進時，又該捨棄些什麼。

很多年前，我曾經跟隨一位木雕師學習。這位木雕師專門為東正教教堂製作聖幛，或祭壇屏風（altar screen）。這些聖幛通常有二十英尺長、十二英尺高，上面的裝飾全都是由盤根錯節的植物莖葉所組成，都是以傳統的拜占庭風格製作而成。他童年時在他的故鄉希臘學會這項手藝，此後花了四十年的時間精進自己的技術，他的作品無可挑剔。

儘管他宣稱也能創作其他類型的作品，但其實沒辦法這麼做。因為在藝術創作上，他異常地缺乏想像力。他是一位出色的工匠，可以雕刻出非常光滑的平面，並且在制式樹葉圖案上刻劃出極為對稱的中線（甚至不用經過測量，這條線剛好就落在樹葉的正中央）。

這聽起來似乎沒什麼了不起.；從我夢想雕刻家要做的事來看，確實如此。然而，在他身旁接受訓練，我被迫遵守煩人的規矩，一絲不苟地雕刻著一片又一片的樹葉。我那時內心真正想做的是，用

義大利雕刻家多納泰羅（Donatello）和米開朗基羅那樣的手法來創作等身雕像，也對他嚴格要求所帶來的諸多限制感到惱火。但我不知道的是，作為一位雕刻家，只要學會這種嚴謹的態度，就能為我將來所做的一切打下堅實的基礎。

多虧這個男人和他提供的訓練，在形塑人臉時，我可以精準刻劃其輪廓，就連眼皮的線條與形狀都能準確掌握，藉此表現出哀傷和其他複雜的情感。他完全沒有教我如何用木頭呈現人類的各種表情與情緒，但他的訓練讓我得以運用必要的掌控技巧，精準下刀。

因為作品能否變得栩栩如生，就取決於毫米之間的差距。

若少了他嚴厲的訓練（這一切確實很嚴苛，他甚至威脅我，如

5　Iconostasis，又稱為「聖像壁」或「聖屏風」，是指教堂內用來分隔正殿與聖殿（內殿）的一道牆壁或屏幕，上面繪有各種聖像與宗教主題的繪畫。正殿是教堂的主體，多數禮拜者都會聚集在這裡，聖殿則設有祭壇，是舉行聖禮的地方。

果不依照他希望的方式做事，就要折斷我的手指），單憑我自己自由創作，永遠都無法將心裡的各種想法化為真實。他這麼做是在把技巧傳授給我，使我能將內心的藝術精神展現出來。

我們這些新手藝術家往往太急著進行純粹的創意表達，而不想接受違背心中創作熱情的訓練。無論那是我雕刻老師的嚴格技術訓練，還是聲樂指導、舞蹈教練、寫作老師堅持要我們遵循的特定學習歷程，我們所承受的訓練都對塑造自己的獨特藝術觀點非常有幫助。它不僅讓我們奠定扎實的基礎，同時也在我們成為藝術家的過程裡，協助認識自己的真實樣貌。

義大利藝術大師達文西曾經說：「學生沒有青出於藍，是一個老師的不幸。」身為創作者，你應該把「在藝術旅程中超越你的老師們」當成努力的目標，使他們因此變得偉大，只要記得用言語、用作品感謝他們就好。他們讓你站在他們的肩膀上，就像他們站在前

人的肩膀上那樣。不管是他們溫柔地把你放下來、讓你自行前進，還是在他們覺得你已經準備好之前，你就自己先跳下來，他們都將他們的寶貴經驗給了你。要如何運用它、實踐它，最後傳承它，一切都取決於你。

越過深淵

擁有失敗的勇氣

「創意需要勇氣。」

——法國野獸派畫家亨利・馬蒂斯（Henri Matisse）

所謂的「藝術」（art）與「藝術手法」（artistry）並不相同。藝術手法是指將某個行為提升至純熟洗鍊的層次，使其出類拔萃。它深入某項活動的核心，讓人用心執行、締造傑出的表現。無論是外科醫生、家管，還是技師與機械工的嫻熟技巧，全都展現這種對優

異表現的渴望。

藝術則非如此。它創造出某種獨一無二、前所未見或前所未聞的東西——一個剛誕生的孩子，為創意領域加入新聲音。它很脆弱、腳步顛簸，同時對自我定位（甚至包含自己是否有立足之地）感到不確定。

藝術手法與藝術的不同之處在於，儘管它在提升尋常事物的過程裡，可能會失去平衡、淪為平庸，這個世界與創作者本身都因此覺得失落，但這當中不會有損失或死亡，頂多只是表現不那麼出色而已。

然而，當一件藝術作品失敗時，它就死了。在點石成金的奇妙時刻，那些片段並沒有巧妙地組合在一起，你手裡握著的只有失敗，這樣的經驗既孤單又痛苦。

願意承擔這種風險的藝術家內心埋藏著很大的勇氣。當外界看

到某位藝術家焦躁不安或唐突古怪的行徑時，他們通常會將它視作一種神經質或自我陶醉。但他們看見的其實是這位藝術家正如履薄冰，企圖賦予自己的創作完美的生命，他們不明白自己看到的是某種生死之間的掙扎。

據說有許多表演者會在上台之前嘔吐，或發現表演出差錯時，不管話說到一半或歌唱到一半就中途離場，然後很多年（甚至是後半輩子）都不曾回到舞台上。這樣的焦慮其實只是因為「創意張力」（creative tension）太強所致──他們試圖創造些什麼，而在這段過程中，失敗就是種死亡。

在某種程度上，所有藝術家都懂得這種感覺。無論你是在畫室裡作畫的畫家，還是準備登台表演的舞者，都會在滿懷希望與極度沮喪之間來回擺盪。因為你已經體會過創作靈感的神奇魔力，同時也明白，若自己沒有適當地把它表現出來，你的作品就會死去。

當表演者表演到一半就離開舞台、畫家用刀割破畫布，或是作家撕毀手稿時，這只是由於他們忽然意識到，他們的作品沒有生命，因此灰心喪志。他們曾經深信它前景可期，現在它卻突然死在他們的手裡。

雖然你無法趕走這樣的恐懼，你還是可以盡量將它調整成一種戰戰兢兢且蓄勢待發的狀態。這和你是否有足夠的信心，以及能否自我克制有關。

在創作時，如果缺少關鍵的藝術技巧，你就無法達成目標，而你的作品也不會變得鮮活。你擔心它的藝術性不足；你害怕在失敗的另一頭，只有死亡深淵等著你。

但你必須記得，只要有藝術性，就不會有絕對的失敗。進行創作時，我們的作品都具有某種藝術性（即便它以不完美的狀態存在著）。我們可能會因為自己的作品有些缺陷而感到失望，或者因為

它無法適當地反映出我們的藝術視野而陷入沮喪。然而，這只是因為你覺得它很平庸，並非它徹底失敗。

你的創作就算再差，還是蘊含生命的種子。當你讓恐懼、不安或對完美不切實際的執念掌控時，你就否定了它擁有生命的可能性。

你這是在表明，你對自己運用才能與創造力創造出的孩子沒有信心。

你以你對優秀作品的標準來衡量它，而不是信任它、容許它用自己的方式走進其他人的心裡。

曾經有個老師聽到我哀嘆自己作品的缺陷之後，把我叫到一旁。「你該放下這種想法了。」他說：「將你的作品當成朋友，把注意力放在它的優點，而不是缺點上。」這是很寶貴的建言，儘管執行起來很困難，每當我開始進行新創作時，我都試著遵循這個建議。

我無法告訴你，那種恐懼會消失，或是你無須再如臨深淵、如履薄冰。但你必須相信，一旦你的作品被創造出來，就像誕生在這

個世界的孩子，擁有自己的獨特價值。若你屈服於緊張不安、畏縮怯場或自我厭惡，就是在用黑暗將自己包圍起來；你的心裡充滿了恐懼與自我懷疑。

「理想」是一種概念。在這世界上，只有天使完美無瑕。唯有在你否認自身作品當中的藝術性時，絕對的失敗才會存在。他人往往會針對你的失誤做出評論，因為和「出色品質」、「優異水準」這樣的抽象概念相比，它們比較容易被看見，並且用言語說明。但實際上，多數人都感受到你的勇氣，同時也希望你能成功，只有心胸狹窄的人才會把焦點放在你的缺點上——他們不敢嘗試創作，卻對創作者毫無敬意。

當你被恐懼與不安包圍時（這種情況確實會發生），請把注意力放在你作品蘊含的精神，而不是你的失誤上。作品裡的藝術手法總是能讓你的創作變得非比尋常。你的作品是否具有生命，不該由

你自行認定，這一切將由這個作品，以及與它相遇的人來決定；你的孩子正在活出自己的生命。

請記得，你剛創造出一件作品時，不正是確信它具備某種精神嗎？現在你也沒有理由懷疑它。即便這種精神沒有依照你希望的方式充分、完整地展現出來，你還是必須相信，它依舊存在。你所投入的這股信任感，終將予以回報。

當你被恐懼與不安包圍時，

請把注意力放在作品蘊含的精神，而不是你的失誤上。

你的作品是否具有生命，不該由你自行認定，

而是由這個作品，以及與它相遇的人來決定。

堅定不移的指標

卓越不容捨棄

「在藝術領域，必須做到最好。」

——德國詩人、劇作家與思想家歌德（Johann Wolfgang von Goethe）

「藝術家做任何事都不能馬虎。」

——英國小說家珍‧奧斯汀（Jane Austen）

我們對自己創造出的任何作品感受都起起伏伏，有時候對它滿懷熱情，有時候又感覺它索然無味。有時在睡前，我會對那些尚未

潤飾的文句感到興奮，卻在早晨醒來後，覺得它們雜亂無章、枯燥不堪。同樣地，我也會認為某篇作品支離破碎、味同嚼蠟，因此捨棄它，卻在幾個月後回顧時發現它的美好，使我不禁懷疑自己為什麼一開始會選擇拋棄。

在面對自己的創作時，我們往往是最糟糕的評判者。我們要不是特別注意它的缺陷，就是高估它傳達我們內心想法的能力。我們太過投入、和它太過靠近，以致於無法正確判斷它的優缺點。

我們要怎麼知道自己的作品是否出色？殘酷的事實是，我們做不到。如果你是那種很重視觀眾反應或外在成就的藝術家，也許可以用它們當作衡量指標。但若你像我們多數人一樣，會對自己比任何人都要嚴苛，也因此不會刻意避開自己的缺點，最終當然只會覺得自己的作品很差勁而已。

我的建議是，如果沒有明確的品質評判標準，你還是可以把

「卓越」當成內心衡量的準則。

卓越是一種習慣，它是一種創作模式，可以用不同的方式展現，但其背後的目標都是一致的。不管你覺得那個作品離你有多遙遠，或者在創作時，覺得它有多少缺陷，只要你養成追求卓越的習慣，它就會一直存在。

卓越無法被量化，而且見仁見智。在創作的過程中，你的品格因此閃耀，；它是你永恆的承諾，同時，也是你靈魂的標誌。

真正的藝術家永遠都不該放棄對卓越的追求。我有個點頭之交（幸好他沒有投身藝術領域），他常自誇在執行任何工作時，目標都是「不要丟臉就好」。我們絕對不能讓這種人接觸神聖的藝術工作。任何藝術家在進行每次創作時，都必須盡可能地全神貫注，並且把所有作品都當成最後一件看待，才能贏得尊敬。

我還記得曾與某個享譽國際的合唱團總監發生激烈爭執。那

時，他們在我居住的小鎮舉行了一場演出，我指責他為了討好我們這些鄉下觀眾，表演一些單調空洞的散拍音樂[6]與音樂劇歌曲，而不是中世紀與文藝復興時期極其優美的複音音樂[7]（他們合唱團以此著稱）。

我說：「你們沒有認真看待我們，你以為我們這種鄉下地方缺乏文化素養，但我們卻是最渴望聆聽貴團創作的一群人。在我們這裡，你們只是隨便表演一下而已。」

他因為我的臆測而非常憤怒。「我們絕對不會隨便表演。」他

<hr />

6　Ragtime，又譯為「繁音拍子」，是一種起源於美國十九世紀末的音樂形式，以在節拍上大量使用切分音著稱，可視為爵士樂的前身。其音樂風格融合歐洲地方舞曲、非洲音樂與美國黑人音樂，節奏感強且相當即興，多以鋼琴演奏來表現。

7　Polyphony，是一種起源於西元九世紀、於十五世紀末文藝復興達到巔峰的一種多聲部音樂。複音音樂的作品中包含兩個以上的獨立旋律，透過技術性處理，將它們和諧地結合在一起。

說道：「我們把這場演出視同在林肯中心[8]的表演。」

他會生氣是很合理的一件事。就算那些曲目欠缺格調，而且演出酬勞很少，他也絕對不會允許他的團員在任何表演中敷衍了事（無論是在哪裡演出）。他擁有真正藝術家該具備的精神，同時也盡到了應盡的責任。

在度過藝術生涯時，你將發現自己的作品都會留下痕跡。雖然這不是你創作的目的，你還是留下了某種資產；這些作品或表演是你在這個世界上的珍貴歷史。你創造出的這群孩子串成了一串珍珠項鍊。它們的形式與姿態不盡相同，有些作品誕生得較為順利；有些作品則更快且更篤定地活出自己的生命。但到最後，它們都變成你個人的歷史與資產，以及存在的理由。

關注外在成就（大眾是否會喜歡我的作品？會有銷路嗎？會使我的職業生涯有所進展嗎？），或者身陷不停判定自己的創作是否

具有任何價值，卻徒勞無功，都是很自然的事。然而，若你總是把心思放在完成出色的作品上（儘管面臨諸多限制，例如截止期限、作品形式或者是你達成目標的能力），就可以建立一套不受外界影響的內在標準。

你在未來的某天回顧過往的人生旅程時，會發現真正重要的是自己的靈魂如何因創作而閃耀。你可能會因為某些作品幼稚樸拙而覺得羞愧，同時對其他作品的高度純熟感到吃驚。你也許會說「我希望能重做這個作品」或「當初是怎麼辦到的？我再也無法創造出這樣的作品了」，但真正重要的在於你可以抬頭挺胸地說，自己每次進行創作時都竭盡所能地拿出了最優秀的表現。

時間會改變我們對事物的看法。我們會發現，自己的興趣、技能與審美觀都已經與一開始大不相同。但由於追求卓越最能展現出我們的創造力，它也成了我們的獨特標誌。它因為我們的種種努力而散發光彩，並且將這些努力緊密地交織在一起。

在藝術生涯的尾聲回顧你的創作時，就像上帝創造萬物一樣，你會希望自己可以自豪地說，這些作品都很傑出。如果每次創作時，你都聚精會神，同時充分運用自己的創造力，你就能擁有這些資產。

你可以向這個世界宣告：「我已經竭盡所能地展現我的作品。」能使藝術家內心平靜的事莫過於此，而這樣的平靜完全操之在你。

諸多
困難

輕易獲得幸運將招致危險

必須抱持恆久的耐心，快速成功暗藏危機

「順應大自然的步調：她的祕訣是耐心。」
——美國思想家與文學家愛默生（Ralph Waldo Emerson）

「讓一切臻於完美需要花很長的時間。」
——古羅馬格言家普布里烏斯·西魯斯（Publilius Syrus）

「成功」（success）與「成就」（accomplishment）之間有著很大的不同。成功是衡量名聲或財務報償的一種外在標準，外界以此

評斷你的作品，以及你是怎樣的人。成就指的則是你的所有作品與人生成就，它源自於恆久的耐心，以及藝術旅程中穩定、持續的實踐。它與成功不見得一致。

對許多藝術家而言，這都是一個難以接受的事實。因為若少了外在成功所代表的推崇與財務利益，我們的辛勞往往顯得一無是處。

默默無聞地努力、只藉由創作獲得滿足，感覺不算真正活過。

即便如此，我們也不該對成功太過渴望。快速成功通常都隱含某種虛假的承諾，令你立刻變得異常興奮與熱情。但在不知不覺中，它會讓你不再關注你的作品是否真實，而把焦點放在既有的成功模式上。那些發掘你的人希望你複製以往的創作，你的作品因此開始僵化、變得太快成形。這是種束縛，迫使某個仍需成長與茁壯的東西直接定型。

默默無聞有一項很大的好處（但這項好處往往不被理解）：你

的作品得以逐漸成熟。你可以自由地實驗、嘗試不同的觀點，並建立不同的定位。它讓你不會受到外界的嚴苛檢視，同時也容許你犯錯，而不把它們視作失敗。

然而，要在沒有取得成功的情況下持續努力，必須具備堅強的性格。你得相信自己確實具有天賦。你必須能只靠自己對創作的熱愛堅持下去，讓它驅策你前進。很多人——甚至是那些擁有出色才能的人，都不具備這樣的韌性。

你得提醒自己，耐心是人生最美好的品德，同時也是自然界最基本的真理。在時機成熟之前，沒有任何事物能開花結果。為了成功的無情要求而勉強催熟你的作品，往往會使它們變得虛有其表、華而不實。誠如法國籍德裔藝術家讓‧阿爾普（Jean Arp）所言，我們必須讓作品在我們的心中慢慢長大成熟，就像樹上的果實或母親子宮裡的孩子那樣。

偉大的美國原住民領袖——達科他人（Dakotah people，蘇族三大支中最東邊的一支）的酋長瓦巴沙（Wabasha）曾經告誡年輕族人：「請在年輕時管好你的嘴巴。當你的想法日益成熟時，它可能會對人們有所幫助。」身為藝術家的我們應該謹遵這樣的建言。

請聽從內心對品質的渴望，而不是對成功的大聲呼喊。我們對成功的嚮往急切而強烈；追求富有意義的成就則必須穩定謹慎，並且不在乎是否獲得認可。成功會跟著我們一起死去，成就則將永遠存續。

如果想創造不朽之作，你就必須向大自然學習，藉此培養出恆久的耐心。寧可暗自努力，也不要太快受到注目。

黑暗的夜晚與乾旱之地

當靈感枯竭並開始產生懷疑

「我對自己與我的作品毫無信心，並且總是因為他人的質疑而飽受自我懷疑之苦。

對於任何不相信我有這種感受的人，我都不信任他們。」

—— 美國劇作家田納西‧威廉斯（Tennessee Williams）

「疑慮是對信念的背叛，讓我們害怕嘗試，因此經常喪失成功的機會。」

—— 英國劇作家與詩人莎士比亞（William Shakespeare）

在藝術生涯中，我們所有人都會面臨倦怠期。我們覺得自己付出太多，卻還是一事無成。我們感覺受到迫害且不被理解。我們會

看到其他才華不如我們的人獲得更多成就與認可。那些支持我們追尋夢想的人為我們做了很大的犧牲，我們因此感到受傷。我們只是覺得累了。

我們第一次開始懷疑，這麼做是否值得，同時也開始思考，我們是否該放棄。這不是一個無聊的問題，不該不假思索就予以否決。但在你做出任何決定之前，我希望你能好好考慮我所說的話——雖然你可能不想聽到這些話。

為了追尋夢想，犧牲旁人（包含那些你深愛的人）的利益，並不是什麼高尚的事。若這樣的時刻到來——當成為藝術家的夢想似乎完全無法實現、你和其他人受到的傷害已經太大，或者這一切只是你的自我陶醉時，你無須為了放棄這條路而感到抱歉。

對我們所有人而言，藝術生涯都多少有點吸引力。藝術家宛如一盞明燈，他們跳脫平淡的生活，並且懷抱遠大的志向，誰不憧憬

這樣的人生？

但請不要自我欺騙。和藝術家（我指任何藝術家）相比，老師和護理師對這個世界有更直接的貢獻。他們握住那些孤獨的手，並修補破碎的心靈；他們形塑孩子們的心智，透過日常工作，他們成為人類同胞的守護者，很多從事其他職業的人也是如此。

如果你覺得，只有成為從事創作的藝術家才有價值，你是在傷害你自己，以及你周遭的人。否定勤懇勞動、為民服務的偉大之處，是種不切實際的想法。不僅如此，這樣的想法也否定了一項基本真理——每一個領域，以及每一條人生道路都可能存在著藝術表現。

我們沒有賦予諮商師、外科醫生、家管、木匠同樣的殊榮，只因為他們不符合我們心目中對「藝術家」的定義。儘管我們認同他們的優秀能力與珍貴價值（這一點毋庸置疑），在看待他們的成就時，卻不認為與小說家、音樂家、舞蹈家的作品屬於同一個級別。

然而，知道該在何時考驗或讚美孩子的老師；明白何時該支持，何時該約束孩子的母親，以及懂得何時該放手、讓孩子自由翱翔的父親，他們的決定就如同畫家挑選用色或演員選擇姿勢那樣充滿藝術性。但我們並沒有將他們當成藝術家，因為我們把藝術視作想像力的產物，而不是對尋常事物的昇華。

這是可以理解的。「創造」這個行為能無中生有，具有某種神奇的魔力。它以微小幽遠的方式呼應著宇宙中那股偉大的創造力。當你藉由憑空創造某樣東西而碰觸到這股力量時，你會感覺到它在你的體內流竄——哪怕只是一瞬間也好——同時打從心裡明白，這是場非常重要的相遇。

但創造力還有另一個面向，那就是為尋常事物增添純粹的藝術性。許多世紀以來，東方文化早已充分了解這一點，並且用更廣義的角度來看待藝術。若你能像他們這樣理解藝術，所有的人生追求

都可能存在藝術性。

也許從天賦與性格來看，你不適合運用想像力憑空創造。也許你擅長透過將尋常事物提升至洗鍊細緻的層次來創作藝術。這種藝術更接地氣，同時也讓任何用心工作、追求優異表現的人得以進入藝術的範疇。

當身為藝術家的你靈感枯竭並感到厭倦時，請仔細檢視自己的內心，確認這是否只是創造力的自然消長，因為我們所有人都會面臨倦怠期。但是也請不要忽視另一種可能性：這是你的心在告訴你，你的天賦與性格比較適合運用在貼近生活的地方，而不是與那些看不見的「創造力天使」搏鬥。

藝術表現有很多種形式，同時藝術也可以藉由生活的各種面向展現出來。如果你必須告別藝術生涯，不要害怕這麼做。人生有很多種活法，都各自擁有獨特的魅力與重要性。此外，它們也都可能

存在藝術性。你甚至會發現，當你從事與藝術不太相關的工作或服務時，你的創作更能充分成長與茁壯。

你的作品，以及你在藝術工作中的體驗永遠都不會離開你。它們教會你懷抱熱情，並且專注、用心地面對你的人生。

生命中的一切都有定期與定時[9]。若你注定要重返創作之路，你將會這麼做。而且你無須尋找，藝術會自己找到你。

9 此句譯法參照聖經《傳道書》第三章第一節：「凡事都有定期，天下萬務都有定時。」

那扇重重關上的門

被否定的痛苦與挑戰

「若在意他人的想法，你將永遠被囚禁。」[10] ——老子

「藝術……這條路不可能一帆風順。前方有許多充滿挫敗的日子在等著你：你將面臨嚴重的誤解，以及深刻的沮喪……。你必須為這一切做好心理準備，並堅持走自己的路。」
——俄國小說家與劇作家契訶夫（Anton Chekhov）

在展開藝術旅程後不久，你就會收到信件或接到電話，提及你所提交的原稿、參加的比賽或甄選。它們的開頭像是這樣：「謝謝

你與我們分享你的作品。遺憾的是……」

這樣的回絕對你將是個沉重的打擊。因為你原本滿懷希望，而希望是生命的原動力。你的內心會湧現各種受傷的情緒——憤怒、難以置信，同時暗自哀傷。

也許你很堅強；你會優雅地接受這個打擊。也許你很脆弱；你會因此變得沒有信心。被否定證實了你心中最大的恐懼——你是個沒有天賦的庸才，也許你會認為，這個夢想不值得堅持（哪怕這個念頭只有一下子），並且想要放棄。不要覺得孤單，我們所有人都有過這些經歷。

追尋藝術生涯的我們必須面臨一個殘酷的事實，那就是在內心

10 ——

此句英文翻譯出自《道德經》第九章，中文原文應該是「富貴而驕，自遺其咎」，意指若因富貴而驕縱，必將自取禍患。英文譯本似在轉譯過程中產生意義上的差異，但為求完整傳達作者原意，此處保留作者所引用之英譯版本。

深處的某個角落，我們都相信自己有某種偉大之處。與此同時，我們也暗自擔憂，若撤除這一切，我們是如此平庸，不僅沒有什麼可以傳達的東西，也不具備表達的能力。

在遭到否定時，我們對平庸的恐懼蜂擁而至，使我們羞愧難堪。我們的心裡充滿了自我懷疑；我們覺得自己原形畢露、一文不值。

即便隨著年歲增長與經驗累積，這些感受會逐漸減輕，它們從未徹底離開。然而，如果我們可以從這樣的情緒中抽離，並且讓別人的否定磨練，而不是摧毀，我們就能有所收穫。

請記得，任何創作行為都隱含巨大的情緒風險。作為藝術家的你，從心底拿出某樣東西，將之展示在眾人的面前。你鼓起勇氣，滿懷希望並竭盡所能地展現你的內心世界。天真、容易受傷的你期待其他人也能像你一樣愛著它，它新穎、新奇且充滿希望，也對外界

的嚴苛檢視毫無準備。

當它被否定時，你可能會心如刀割——也許是來自某位業界重要人士的嚴詞批判，或是某個你深愛與信任的人對它興趣缺缺、不屑一顧。這股悲傷有多深刻、對你的打擊有多大，取決於你的情緒組成，以及你對自身觀點的信心。

我無法告訴你該怎麼回應他人的否定。我只能跟你說，你將會面臨這一切，你得做好心理準備，不能讓它打敗你。

你必須設法在適度悲傷後，使傷口癒合，讓自己得以繼續向前邁進。未痊癒的傷口會扭曲你的觀點，並蒙蔽你的判斷力。

被否定無疑是種傷害。未痊癒的傷口，像是沒有得到化解的憤怒會鬱積在心裡，導致我們情緒失衡，無法優雅而自信地前進。我們開始懷恨在心、認為自己被背叛，同時感覺受到迫害且不被理解。

我們的創造力要我們擁抱這個世界，我們卻與它為敵。

這種心態會妨礙我們創作，若害怕旁人的評價，我們要如何自由創作？如果我們對任何可能否定我們的人心懷怨恨，要怎麼累積豐富的人生經驗？請記得，那些否定你的人並沒有像你付出這麼多。

讓被否定的感受佔領你的心，就是在允許這些人和他們的觀點控制你；你永遠都不該讓任何人掌控你的藝術視野。你無從得知，他們否定你是因為比你更了解你的作品，還是因為他們根本什麼都不懂。

在這世界上，到處都是想看別人失敗的人，他們沒有意識到自己的動機——這麼做是源自於嫉妒與不安。這些人的意見確實很重要（就像所有人的看法都很重要一樣），因為這正是你期盼藉由作品所獲得的回應，但這些意見不見得正確，你不該相信它們勝過其他人對你的讚賞。

讓他人的讚美鼓舞你，但不要讓他們的責難摧毀你。最重要的是，你應該徵詢那些能指導你的人有何看法。他們的話語將為你的

作品帶來希望，並且使你的藝術視野更上一層樓。

請記得，被否定不等於失敗。它只代表某個人沒有發現你作品的價值（不管他是對是錯）。這也許是因為你無法滿足他的感性或理性需求、他不清楚你的創作意圖，或者那天他過得很糟，所以心不在焉。理由可能有千百種。只有在你讓別人的否定打敗你時，失敗才會存在。你絕對不能容許這種事發生。

請記得，選擇進行創作的你已經鼓足了勇氣，而這樣的勇氣很罕見。你卸下面具、冒險向人展示你的內心世界；你已經展現出最好的自己。不管你的作品有多不成熟，這種行為都值得讚賞，因為所有的創作都是一種愛的表現。你平凡且微不足道的作品使這個世界多了點精彩與溫暖，同時也充滿了愛。因此，無論其他人對你的作品有何指教，你無須感到羞愧與抱歉。

面對他人的質疑

關於評論家與評論的殘酷現實

「摘下花瓣無法讓你獲得花朵的美麗。」

——印度詩人與哲學家泰戈爾（Rabindranath Tagore）

我要分享一個真實故事。那時是我寫作生涯的早期，還不太了解藝文評論界的生態。我為年幼的兒子寫了一本書，書中寫的全是肺腑之言——我希望他能明白，萬一我在他長大成人前就離開人世，人生會是什麼模樣。我用最純粹而誠懇的文字寫下這本書，書裡有著滿滿的愛。

這本書出版後不久，我就接到某家全國性主流雜誌打來的電話。當時他們正在製作父親節專刊，所以想請我談談書中的內容。

我為此感到欣喜若狂。

幾天後，他們的評論家打電話給我。我們聊了將近一個小時，那是一段溫暖的對話；我們聊了許多關於做父親的共同記憶與個人趣事。在訪談的尾聲，他感謝我抽空接受訪問，然後我們就此告別。

我無法壓抑激動的情緒：有人懂得我的作品，他將協助我與這個世界分享。

幾個星期後，父親節即將到來。那時，我正在芝加哥進行一連串的朗讀活動，但我心裡想的全都是那本雜誌將要刊登的評論。我就像等待聖誕節來臨的孩子一般，幾乎每隔一小時就跑到書報攤去，問他們最新一期的雜誌是否已經到貨。最後，終於有個男人從一疊早上送來的刊物中翻出一本給我。

我急忙從他手裡抓了過來，甚至還沒離開那個街角就開始翻找，期盼能找到關於那次訪談的溫馨報導，而文章中應該會充滿這位評論家的獨到見解與讚美。但我看到的卻是整篇文章只用一句話帶過，把我的作品形容成「一種大眾心理學[11]，以及在賀卡上會出現的多愁善感」。

我震驚萬分，這位評論家怎麼會在一名父親為了兒子精心撰寫的書裡看見「大眾心理學，以及在賀卡上會出現的多愁善感」？過去二十年來，我不僅接受嚴謹的宗教訓練，同時也在靈性創造[12]上辛勤奮鬥，他怎麼能把我對事物的深刻理解視為所謂的「勵志小格言」？最重要的是，他怎麼可以辜負我的信任，並利用我們那一個小時的親密對話，寫出如此殘酷且充滿輕蔑的文字？

我覺得非常難過，於是坐下來想寫一篇回覆，直到某個朋友阻止了我。他說：「習慣就好，他只是在做他分內的工作而已。」

他說得沒錯。我不喜歡這位評論家的言論並不重要。他只是在行使他作為評論家的權力與職責，對我的創作做出評判。

事實上，他是一位糟糕的評論家。他並沒有試著闡釋我的作品（這是優秀的評論家該做的事），只是揮舞手裡的槌子，將它敲個粉碎。而且，他顯然樂在其中。

這種殘酷的評價確實會出現。評論家就像各行各業的人一樣形形色色。

若你的作品具有某種能見度，就會感受到評論帶來的巨大影響。那不見得都是令人愉快的經驗。但你必須牢記：評論家必定會與作品本身保持疏離，他們工作的本質就是如此，他們不會（其實

11　pop psychology，指用簡單或流行的概念來理解或解釋情感問題（例如心理測驗），因為沒有科學理論的支持，是一種「偽心理學」。

12　spiritual formation，又譯為「靈命創造」，意指基督徒透過身心靈的改變，轉化為更像基督的生命。

是無法）看見你作品的真實樣貌——那是一種愛的表現。

他們不會察覺你所寫下的每一行、使用的每一個詞彙，或是在畫布上畫下的每一筆，在創作的當下都是種確信，充滿了勇氣。那時，你會自信滿滿地說：「在所有的選擇裡，我選擇了你。」這句話代表你的信念成真。

評論家不明白這一點，因為他們的評論並非由愛而生。即便充滿同情和憐憫，這些評論都是源自於「分析」。就如同不是父母親的人，永遠不能確實理解你對孩子的感受，沒當過藝術家的評論家永遠無法真正懂得你對作品的愛。他們將永遠保持疏離，頂多對你們之間的關係懷抱憐憫與同情。

儘管如此，記得並非所有評論都很差勁，是十分重要的一件事。出色的評論彌足珍貴，因為它們巧妙地將你的作品帶往意想不到的新方向，值得追求與珍惜。它們不會貶低你，而是會教導你，同

時帶來啟發。它們把你的創作放進更大的脈絡裡，並用你不曾想過的觀點來解讀它。它們讓你意識到，你的作品還可以從另一個角度理解（這個角度也能傳達某種想法），你頂多因此受到短暫的衝擊。

該予以迴避的是糟糕的評論，抹殺藝術家的努力、對他們造成傷害。這樣的評論沒有在你的作品裡看到任何優點，或者給予任何指引，使你得以在藝術這條路上繼續向前邁進。糟糕的評論從中可以看出評論家的憤怒情緒與狹隘心胸，它們批判，而非教導。

但即便在最好的情況下，評論依然具有危險性，至少在你進行藝術創作期間都是如此。在創作時，你必須全心投入，耳邊不能有任何批評聲，無論這個聲音來自你自己，還是某個旁觀者。

他人的評論或許可以幫助你了解自己的作品，但它們很少能在實際創作時，為你的身心提供指引。在那一刻，你得鍾愛自己的選擇，並且帶著自信與勇氣，努力完成它；所有的愛都需要信心與勇氣。

明白這一點非常重要。如果你的作品獲得某種能見度，它就會引來各種回響。這些回響有些是正面的，有些則很嚴苛。它們永遠都應該與實際創作保持一定的距離。在創作時，你必須聆聽那個微小而清晰的奇妙聲音；若用愛爾蘭現代主義作家喬伊斯（James Joyce）的小說《尤利西斯》（Ulysses）中，最後一行文字來形容這個聲音，那就是「好的，我接受」（yes I will Yes）。

往壞的方面看，批評聲會讓你說「不對」；往好的方面看，則會使你回答「也許是如此」。然而，在創作這樣神奇而脆弱的時刻，你都不該讓自己聽見這些聲音。

他人的評論或許可以幫助你了解自己的作品，

但很少能在實際創作時，為你的身心提供指引。

你得鍾愛自己的選擇，並且帶著自信與勇氣，努力完成它；

所有的愛都需要信心與勇氣。

10

伴隨而來的黑暗

運用創造力必須付出的金錢代價

「藝術不是一種謀生方式。它……讓你的靈魂得以成長。」
——美國作家馮內果（Kurt Vonnegut）

「藝術家的靈魂會受到帳款的壓迫。」
——德國詩人與劇作家弗朗茲・馮・丁格爾施泰特（Franz von Dingelstedt）

帳款「始終如一」，收入則不然。事實就是如此。在充分理解這句話的涵義之後，你就可以開始面對藝術生涯當中最令人不愉快，

卻又普遍存在的現實——金錢的束縛。

對每個人而言，錢都是一種負擔，因為儘管金錢不是我們活著的理由，仍舊是生活的重心。但錢對藝術家是特別沉重的負荷，因為生活重心會控制我們的思想，而對藝術家來說，這些思想與導引思緒的能力正是創造力的來源。

我們不是因為想要賺錢而從事藝術工作。我們投身藝術領域，是因為想要創作。為了進行這些創作，必須花時間籌措必要的資金，這似乎不太公平。但事情就是這樣。因為無論規矩是什麼，這些作品都是各自獨立的項目；當你完成了某個作品時，你會發覺自己異常興奮、疲憊不堪，然後沒有工作可以做。因此，除了少數例外，絕大多數的藝術家經常擔心下一份工作和收入從哪裡來。

除非你在經濟上沒有後顧之憂，或是已經藉由藝術工作獲得財務保障（這種人少之又少），否則在涉及金錢問題時，你都必須做

出艱難的選擇。你可以從事藝術相關工作，和自己熱愛的藝術保持親近，但這麼做的風險在於將創造力浪費在無關緊要的地方。或者你可以透過與藝術完全不相關的工作謀生，藉此保有創造力，但這麼做的風險則在於喪失心中的藝術精神。

藝術家時時刻刻都面臨這種掙扎，而這兩條路都有人選擇。決定走哪一條路有很大一部分取決於你的性格與韌性。

讓我告訴你一個我的故事。

那時，我完成了正規藝術訓練，準備展開富有意義的職業生涯——我希望能持續雕刻等身人像。我一直嚮往米開朗基羅、多納泰羅和羅丹那樣的創作。我很清楚自己的作品永遠達不到他們那種水準，但還是可以用它們當作衡量自身夢想的標準。就如同米開朗基羅曾說：「不和任何人較量的人不會有任何收穫。」我期盼擁有較量的對象，我想與天使搏鬥；我想與上帝共舞。

然而，就像所有投身藝術領域的人一樣，我很快就發現，這個世界有它自己的要求。帳款不斷累積、馬上又到繳房租的時候，我可以申請所有想要的補助、可以參加所有找得到的比賽，以此獲得獎金，但各種應付帳款仍逐步向我進逼。

我仔細衡量自己的選擇。如果與藝術維持親近的關係，例如雕刻門楣與餐廳招牌之類的東西，不僅雙手雙眼都能保持靈活，我的手藝也會跟著精進。但與此同時，我也冒著「把創造力浪費在無關痛癢的項目上」這樣的風險。

另一方面，若從事與藝術完全不相關的工作，我將保有創造力，但也可能會與我熱愛且極力追求的藝術形式變得疏遠。

在那段時間裡，我靠著為當地酒商雕刻酒桶蓋上的「快活僧侶」圖案勉強維持生計。我把那個圖案盡量簡化，並且變得十分熟練，只要稍微花點力氣就能刻出一個個微笑的僧侶。

但我覺得自己只是在騙吃騙喝而已。這些酒桶蓋對我不具任何意義，同時那些雕刻也不吸引我。我的成功在於效率很高，而不在於我的藝術觀點有多出色。我感覺自己的創造力正在流失，我成了平庸的商業奴隸。於是，急著找回創作活力的我決定選擇完全相反的方向：去當計程車司機。

我選擇開夜班計程車（從傍晚四、五點開到早上六、七點），因為我認為只要在下班後小睡幾個小時，還是可以利用白天的大部分時間進行雕刻。

那些在酒桶蓋上雕刻「快活僧侶」、煩人而呆板的日子將離我而去。迎接我的將是混亂的城市交通（這令人緊張，卻也使內心充滿活力），以及在都市夜晚鑽進計程車的各種稀奇古怪、行徑難以預測的乘客。當白天來臨時，我會待在工作室裡，將我的夢想與藝術視野付諸實現。我就這樣開啟了藝術生涯的新階段。

每到傍晚時分，我就會和其他夜班司機一起聚集在滿是油汙、又髒又臭的巨大車庫內。我們會像日班司機一樣，站著等待車子分派下來，並分享前一晚乘客的各種趣事。有些司機偷偷地從外套裡拿出威士忌來喝，有些人嗑藥、抽菸，還有些人獨自坐在角落閱讀小說或玩填字遊戲。我則專心想著下班後要進行的雕刻。

最後，當他們叫到我的號碼，並將車子指派給我時，我會先清理快要滿出來的菸灰缸、擦拭座位上的黏稠髒汙，然後把車開出昏暗的車庫，準備面臨傍晚尖峰時段的車水馬龍與喧囂。我得開十二個小時車才能下班。

沒過多久，我的思緒已經完全改變。車輛調度員透過車上的收音機，大聲喊出一連串的地址。其他司機紛紛搶在我的前頭，比賽闖黃燈，同時路上的車流量大增，導致交通堵塞。我的全身都緊繃起來，變得更加全神貫注。我和所有人一樣，對都市尖峰時段的交

通感到非常惱火。

當黃昏降臨時，街上逐漸安靜下來，尖峰時刻的瘋狂擁擠被晚餐時間的人潮取代（這時多了幾分悠閒）。接著現身的是到四個街區遠的酒吧買醉的酒鬼，以及盛裝打扮的「跑趴族」。之後是酒吧打烊時出現的那些憤怒、粗暴的醉漢，他們會在後座的塑膠杯中隨意撒尿、賞女友耳光、在我的肩膀上啜泣、揮舞手裡的刀槍，或是直接倒下。

然後，我會遇見妓女、皮條客，還有在凌晨三點戴著太陽眼鏡的吸毒者。這當中偶爾會穿插必須緊急送到醫院的病患、被約會對象丟在派對上的女人，或因為爆胎而被困在漆黑路邊、滿臉驚恐的汽車駕駛。

最後，當天空泛起魚肚白時，我的車上會坐著默默無聞的服務業人員——麵包師傅、家事人員與守衛。他們正準備前往製作早餐、刷洗地板、開啟店鋪，如此一來，早上通勤的人群就能走進一個已

經完整運作的世界。

這些人生戲碼都絕無僅有。最富裕的人、最貧窮的人；趕時間的人、無家可歸的人；孤獨、絕望的人；參加婚禮的賓客；躲避警察追捕的竊賊；拳腳相向的人，以及想到陰暗處親熱的愛侶，他們全都搭上了這輛平凡的計程車。某天晚上，我開了七十英里，在醫院之間不停地奔波；我身旁的座位上擺著一個保麗龍盒，裡頭放著人類的眼珠。這種有趣的經驗令人既興奮又害怕，而且筋疲力竭。

到了下班時間，當我將車子開回車庫，並把鑰匙交給日班司機時，我已經身心俱疲。夜晚的那些畫面不僅在我的腦中盤旋，也在我的心裡不斷拉扯。

那天稍晚，我站在工作室裡的雕刻半成品前面，試圖感受某個線條的律動，或設想某個眼部陰影可能會對觀賞者的情緒產生什麼影響時，我都會發現，那輛計程車依然佔據我的腦海。

我不停回想起那個老女人，她把零錢裝在銀色零錢包內，然後到三個街區遠的商店買四罐鮪魚罐頭和一條白吐司，這些食品是她的一周所需。還有那個瘋狂的流浪漢，他要求我用夾克蓋住我的麥克風，這樣政府就不能透過車上的收音機，對他進行洗腦。

即便我盡可能地專注在眼前的雕刻上，還是無法將晚上開計程車時的那些畫面與感受從腦中抹去。我內心的節奏紊亂，注意力也被打斷；我感到極度焦躁。在形塑一個圖像的漫長過程中，需要保持一定的心理距離[13]，並且專心一致，但它們宛如消失在濃霧裡的船，逐漸離我遠去。

不管我喜歡與否，我車子裡的那些影像、聲音、氣味，以及生命律動都將我團團包圍。

雕刻家肯特‧內伯恩已經變成了計程車司機。

我明白了一個殘酷的事實，那就是你從事什麼職業，你就會變

成那個模樣。比我堅強的人或許可以跳脫自己的現實處境，但我做不到。

我的情況並非特例。我有個演員朋友，他最大的夢想是在正經的電影裡擔任要角。但為了維生，他必須在餐廳當服務生，並接演一些無足輕重的角色，例如在洗碗精廣告中飾演腦筋遲鈍的丈夫。

我有另一個朋友是視覺藝術家，為了能在畫廊與博物館舉辦展覽，他在一家店裡幫畢業照和在工藝展上買來的畫作裱框。我還有個朋友，他很想在音樂會上演出貝多芬的弦樂四重奏，為了達成這個目標，他必須在當地的婚禮上演奏舞曲。此外，我還有一些朋友選擇薪水穩定的教職，希望因此有餘裕進行藝術創作。但他們很快就發

13 心理距離又稱為「審美距離」，是瑞士心理學家愛德華・布洛（Edward Bullough）所提出的美學理論，意指審美者必須在心理上與審美對象保持適當的距離（跳脫實際人生的體驗與感受），才能客觀地欣賞與創造。

現，比起創作，他們花更多時間打造自己的生活。

所有藝術家都是如此。謀生需求與從事創作的夢想是相互衝突的，而後者往往會被前者打敗。

這並不是說，這種做法不可行。詩人與小說家威廉斯（William Carlos Williams）是一位內科醫生，他利用晚上的時間寫詩，而且似乎很習慣這樣的狀態。詩人T. S.艾略特（T.S. Eliot）曾經擔任銀行職員，作曲家查理斯·艾伍士（Charles Ives）和詩人華萊士·史蒂文斯（Wallace Stevens）都是保險業主管。作曲家菲利普·葛拉斯（Philip Glass）曾經當過水電工。街頭攝影師薇薇安·邁爾（Vivian Maier）是一位保姆，作家馮內果則曾經擔任汽車銷售員。

這些人全都從事與藝術不相關的工作，同時也都創造出很重要的作品，但這不是一條輕鬆的路。

請記得，若你與藝術實踐變得太過疏遠，將一直面臨手感生疏

的風險。從事與藝術不相關的工作，可能會使你的想像力與創造力流失。但以其他工作維生，確實可以讓你更從容地追尋崇高的藝術視野——只要你夠堅強，能保有適當的空間與專注力。這樣的風險總是存在著。但最終你都得做出選擇：如果從事創作無法支撐你的生活，你就必須用生活來支持你的創作。

無論你決定走哪一條路，都必須了解，賺錢的需求會在你的耳邊喋喋不休。它在你的心中不斷拉扯，並強迫你面對殘酷的經濟現實；它經常使你覺得，只要能進行藝術創作就是很好的補償。

在藝術生涯的早期，你應該接納這種無可避免的掙扎。你必須接受這個事實：在藝術貿易的世界裡，我們這些藝術家就如同農夫。我們都是生產者，若自己生產的作物有些缺陷，或者市場對其不感興趣，我們也會跟著枯萎、死亡。那些將它們引進市場的中間人也一同承擔這個風險。但他們把風險分散在許多人身上，同時在犧牲

自身獲利之前，會先減少我們的酬勞。事實向來如此，而且將來很有可能還是一直維持同樣的狀況。

請試想一下，梵谷這位歷史上最偉大的藝術家是如何生存的——他長期接受弟弟西奧的資助。西奧從事什麼職業、具備什麼技能，讓他得以獲得這樣的財務保障？他扮演的是中間人的角色，是一位藝術經紀人兼經銷商。

你得牢記，雖然錢無法令你感到快樂，但貧窮會使你變得悲慘。貧窮是一種飢餓，而飢餓會消磨你的靈魂。你必須設法在不過度重視金錢的情況下，避免陷入貧窮。你的天賦、視野，以及藝術創作的夢想都是你的財富，錢只是將這些財富釋放出來的工具而已。

想辦法不讓貧窮與伴隨而來的黑暗侵蝕你的靈魂，你將會發現，自身的天賦（那寶貴的想像力與創造力）使你的生命變得富有意義，這是用再多錢也買不到的。

雖然錢無法令你感到快樂，但貧窮會使你變得悲慘。

貧窮是一種飢餓，而飢餓會消磨你的靈魂。

你必須設法在不過度重視金錢的情況下，避免陷入貧窮。

黃金手銬

成功與受人認可的束縛

「成功比失敗更危險,因為它的影響更深遠。」

——英國小說家、劇作家與文學評論家格雷安・葛林(Graham Greene)

「在多數情況下,成功等同於坐牢。」

——**法國野獸派畫家馬蒂斯**

財務層面的人就越希望你複製以往的作品。想改變風格的畫家被奉

所有藝術家都明白這一點:你越有成就,社會大眾和那些涉及

勸固守既有的成功模式；因為飾演某種類型的角色而大受歡迎的演員，一再被要求扮演類似的角色。在整個藝術界，這樣的故事不斷上演。

在某種程度上，這是項很大的恭維。代表你已經建立鮮明的定位，足以讓追隨者抱持某種期待，然而，這也定義了你未來要走的路。但真正的藝術創造必須能針對你不曾探究過的路進行探索。

如果你是個體貼的人，沒有將支持者抽象化，你會面臨一個艱難的處境。你希望嘗試新領域，並且帶著追隨者一同前往，但你不想在旅行的過程中失去他們，因為他們對你的作品感興趣，使它變得活躍起來，同時也因為有他們的支持，你才能維持生計，繼續創作他們喜愛的作品。

儘管如此，你知道你不能讓他們定義你在做些什麼，以及你是怎樣的人。畢竟，他們最初會欣賞你的作品，原因就在於你創作的

品質與獨特性。但由於金錢是維持生存不可或缺的要素，你明白自己必須聆聽市場的聲音，同時聽從那些引導者的建議（他們帶領你分辨機會與陷阱），這樣你的心靈才可以免除貧窮的控制與壓迫，並持續創作。

殘酷的事實是，只有無名小卒，以及在經濟上沒有後顧之憂的人才能完全依照自己的希望進行創作。其餘的人在很大的程度上，都受到市場因素的支配；市場關心的不是關於藝術的問題，而是所謂的「償付能力」。

我有個在大型出版社工作的朋友，他很喜歡說：「寫作是一種藝術，出版則是一門生意。」對視覺藝術、音樂、舞蹈，或任何人類用來展現想像力的藝術形式而言，可以說都是如此。

在這世界上，有創作者，也有經銷商——他們讓創作者變得知名，並將他們的作品呈現在眾人面前。若你打算靠藝術維生，經銷

商（那些掌握商業層面的人）就有權力掌控你的作品。

如果藝術家的任務是冒險，這些將他們的作品展示出來的人就得控制風險。音樂會統籌必須銷售門票、畫廊老闆必須販賣作品，劇場經理則必須把座位填滿。

我們這些藝術家依靠的是自身的想像力，不想仰賴市場。為了拓展至一般消費大眾，我們被商品化，因此感到沮喪。但事實是，對那些將作品呈現在大眾面前的人來說，我們就是商品，然而這並不代表他們不熱愛藝術，或不尊重我們的創作。他們只是用不同的角度看待它而已。當演員在社區劇場下一季的演出劇目中看到《毒藥與老婦》（Arsenic and Old Lace）或《捕鼠器》（The Mousetrap）時，他們會忍不住發出埋怨聲。當音樂家在接下來的演出曲目裡看到俄國作曲家柴可夫斯基的《1812序曲》（1812 Overture），或穆索斯基（Modest Petrovich Mussorgsky）的《展覽會之畫》（Pictures

at an Exhibition）時，他們也會做出相同的反應。藝術家希望觸動人們的心靈，並且用創造力來進行探索，但這些商人知道他們必須支付各種帳款。

自由翱翔的想像力很難與市場的務實要求達成共識。作為藝術家，你期待能持續成長，並探索未知，但一般而言，普羅大眾都希望你可以複製已知。

如果你有某首招牌歌，在聽到這首歌的熟悉旋律之前，演唱會聽眾將一直引頸期盼、坐立難安。若身為演員的你向來都飾演輕鬆的喜劇角色，當觀眾看見你在台上演出莎翁筆下那種嚴肅感傷的角色時，他們會很排斥，甚至不予置評。你的知名度越高，在他們心目中的定位就越具體，同時他們對你的期待也越僵化。

作為藝術家，你和你的觀眾之間存在著極大的不對稱。你將自己展現在他們的眼前；你讓他們把你帶進他們的生命裡，然而，他

們絕對不是你生命的一部分。你也許很感謝他們全體，但你並不認識他們每一個人，即便如此，他們還是覺得自己與你有著深刻的親密關係，他們談論你、對你直呼其名，你是他們的知己。當你以他們不熟悉的模樣出現時，他們會感受到強烈的背叛感，有如你穿越他們的心門，然後說：「我不是你想的那個人。」

惠特曼（Walt Whitman）這位偉大的美國詩人曾經說：「我自相矛盾嗎？很好，那我就反駁我自己。因為我廣大無邊、包羅萬象。」

我們所有人都是如此，藝術家也不例外。但身為一位藝術家，你在一般大眾心目中的定位很明確，那些顧及商業層面的人會藉由這樣的定位來替你行銷與宣傳。

你可能會因此感到惱火，你相信喜愛你作品的人將一路跟隨你，但只有極少數人確實如此，我們多數人都不是這樣。如果你真的希望在藝術創作上擁有百分之百的自由，默默無聞是你最好的朋友。

當你還是新手且不具名氣時，是嘗試各種可能性最好的時候。

演唱歌劇與搖滾樂、演奏藍草音樂[14]與古典樂，或創作寫實與抽象畫，請盡量為自己建立寬廣的定位，忍住不把重心放在別人喜歡的東西上，請盡量做你真正喜歡的事。一旦市場決定扶植你的某個部分，你將會發覺，外界會用某種你不曾想過的方式來定義你，此時，想被人發掘的夢想反而變成一種負擔。這是種驚人的轉變，它將具備一定的動能。

請記住這一點：你越成功，這股力量就會越努力束縛你。儘管大家會更渴望你的作品，但也會對它抱持更明確的期待，與此同時，那些幫助你將作品公諸於世的人也會更堅持要你迎合大眾的預期。

你會發現自己已戴上了成功的「黃金手銬」。

雖然我們都應該期盼這一天的到來，它還是會令人感到憂慮。

請盡可能擁有廣泛且多元的藝術愛好，為這一天做好準備，才是明

智之舉。然後，當市場的力量試圖對你加諸各種限制時，雖然你無法說自己「廣大無邊、包羅萬象」，但或許還是可以說「我樣貌多元」。如此一來，這些約束將變得寬鬆一些。

14 bluegrass，是融合蘇格蘭、愛爾蘭等地的民謠，再結合美國黑人音樂與爵士樂元素的一種民俗音樂。這類音樂很少使用電聲樂器，多半以小提琴、班卓琴（banjo）、原聲吉他、曼陀林等樂器進行演奏，曲調質樸、輕快。時至今日，藍草音樂已經成為美國鄉村音樂中很重要的一部分。

潛藏
的
祕密

神聖的聯繫

藝術家與觀眾之間的精神連結

「藝術不是手工藝，而是藝術家傳達情感的方式。」

—— **俄國小說家與政治思想家托爾斯泰（Leo Tolstoy）**

「在接收者的意識裡，真正的藝術傑作能消除他與藝術家之間的分別。」

—— **托爾斯泰**

幾年前，我與一個演員朋友在吃宵夜時有過一段對話。那時，我正在談論某個對我別具意義的話題，但突然忘記自己想說什麼。

「抱歉，」我說道：「我忘了我在說什麼。」

「我知道。」他這樣回答。

「什麼意思？」我問道：「你怎麼會知道？」

「因為我沒有在聽。」他說道。

這句簡單的話透露了一個所有藝術家都明白的事實（所有懷抱遠大志向的藝術家都必須懂得這一點）：藝術家與觀眾之間存在著某種精神連結，他們必須努力尋求、發展並維護這樣的連結。那些失去、否定或濫用這種聯繫的藝術家會面臨一項風險：無法打動與其作品相遇的人。而這項能力是藝術家最寶貴的才能。

真正的問題在於，創造並發展這種連結的人是藝術家，還是他們的觀眾。這是我的自身經驗：對著聽眾大聲朗讀作品時，若我開始心不在焉，只是把文字唸出來而已，並沒有傳達其中的涵義，我便喪失了與聽眾的連結。他們也許沒有意識到這一切，又或者認為

問題出在他們身上，但我打從心裡明白，是我失去了他們。如果我希望他們聚精會神地聆聽，就應該由我來接近他們，並且從心理層面上擁抱他們。

雖然你可以說，你創作只是為了自己，但這種微妙的精神連結確實存在。

請仔細思考一下最初點燃你的熱情、讓你成為藝術家的那個作品。若它是舞蹈或戲劇這樣的表現形式，很有可能是因為表演者投注了他們的靈魂，一股精神力量靠近你、抓住你，然後這種連結就產生了。若感動你的作品是繪畫或雕刻這類被動的形式，那便表示創作過程中，創作者傾注了他的靈魂。

這也有例外的狀況，某件作品本身平淡乏味、欠缺靈魂，作為觀賞者、聆聽者或讀者，你還是非常樂意接受它，同時受到感動。這並不是不可能的事，但這樣的情況很罕見。一般而言，你所感受

到的那種靈性存在都反映出作品裡的靈魂。

身為一位創作者，你必須相信這個事實。不要以為技巧精湛嫻熟就已足夠。許多世紀以來，藝術已經獲得充分的理解與實踐，它不僅是一種技術追求，也是一種靈性追尋。

在現代社會，我們已經失去了許多精神連結，但身為創作者，我們不該喪失這樣的連結。我們是靈性的守護者，尤其在日常生活中，這種奇妙的存在似乎離我們很遙遠。

人都渴望信仰。很多人到基督教堂、猶太會堂與清真寺裡尋找，卻換來失望。這並不是因為信仰不存在，而是因為這些信仰的聲音不見得能在他們所在之處接近他們，並且打動他們。

然而，藝術確實可以創造出這種感動。它會用不同的聲音、不同的韻律，以及不同的語言來表達，它能碰觸人類心靈的每一個角落。

你的創作來自你的內心深處。在那個獨特的地方，你也渴望獲得別人的認同。幸虧有你；幸虧有那些藝術形式；幸虧有那個對你的藝術觀點充滿渴望的人（他自己並沒有察覺這一點），你才可以竭盡所能地創造出最真實的作品。

你能否獲得成功與金錢名利都是成事在天，而你唯一可以掌控的，就是你作品裡的純粹靈魂。

請記得，有許多人都渴望創作，卻不知道該怎麼做。在創作時，你不僅是在對他們說話，也是在替他們發聲。如果沒有把自身的藝術精神充分表現出來，你就辜負了你的天賦。

它是一份珍貴的禮物，身為創作者的我們展現的是偉大而神奇的創造力，這股力量在體內流竄。我們無中生有；我們透過藝術闡明複雜的人生經驗，並且投注心力、使它變得洗鍊細緻。被我們的作品感動的人都與這奇妙的創造有著神聖的聯繫。

這或許聽起來很神祕，但若你懂得那個時刻——當「創造」這個行為將你的靈魂帶離身體、讓某個比你更偉大的東西帶領你時，你就擁有與神奇創造力接觸的寶貴經驗。

如果你具備這項天賦，能在其他人的心中創造這樣的時刻，你怎麼會不竭盡所能地拿出最好的表現？

13

蜂鳥的心跳

新發現與高度純熟之間的微妙區隔

「早晨種下一顆橡子，然後期待下午就能坐在橡樹的樹蔭下，這種行為是沒有意義的。」

——法國作家安東尼·聖修伯里（Antoine de Saint-Exupery）

昨天晚上，我欣賞了一場「讀劇演出」（staged reading），他們表演的是一位傑出劇作家的作品。所謂的「讀劇演出」，是介於完整演出與劇本朗讀之間的一種表演形式。雖然演員們確實在表演，但舞台佈景、道具、走位都很少，在這種情況下，表演本身會被突

顯出來。這齣戲的劇本很出色，演員也很優秀，但我總覺得哪裡不太對勁。這場表演不曾激起觀眾的熱情。

離開時，我一直思考著，它為何如此平淡乏味、缺乏生命？是我自己的問題嗎？我是否沒有全神貫注地觀賞眼前的表演？或是問題出在這部作品本身？在這位劇作家的詞句裡，是否有絲毫不真實的成分，我卻沒有察覺？還是因為舞台陳設非常簡單，因此在這場漫長的演出中缺少一項有意義的視覺要素？

這些都是可能的原因，但似乎也都不太正確。

我想了一整晚，發現真正的問題在於表演方式──字句之間的間隔、停頓，以及每段對白之間的細微節奏。有時候，演員們對自己的臺詞沒有把握，必須停下來思考，因為他們還沒辦法充分掌握。

其餘的人都無法意識到這一點。實際上，它只比蜂鳥的心跳[15]慢一點而已。但我們仍然感覺得出來，就如同遇見一個雖不喜歡你、

但沒有表現出來的人，你依舊可以感受到他的冷漠；或者在進行一段談話時，你能察覺出對方心不在焉。他們再怎麼擅長掩飾，還是會有些蛛絲馬跡顯露出來，這和當事人的態度穩健與否以及是否認真處於當下有關。

詩人T. S.艾略特在他令人難忘的詩作〈空心人〉（The Hollow Men）裡說明了這一點（儘管他當初也許有不同的用意）：

在構想

與創造之間

在情感

與回應之間

落下了陰影

就是這道陰影使這場讀劇無法變得生動；當我們尚未澈底主宰「創造」這個行為時，就是這道陰影讓我們的作品無法變得鮮活。

當我們說出每一句臺詞，或在畫布上畫下每一筆時，都必須很篤定。即便猶豫不決的時間很短暫，那感覺就像在演奏時，鼓手的前奏與原本的預期有點落差一般（哪怕它都符合歌曲的節拍）。

唯有豐富的經驗與成熟的時機才能造就這樣的篤定，勉強不來。你得先經歷無數次失敗、確定一切準確無誤。此外，你還必須具備深刻的理解。

我曾經把某件雕塑作品拿給一家大型博物館的館長看。那可能是我做過最好的作品，因此期盼他能看見我作品中的那種力度，同時

15 為了順應翅膀的快速拍打，蜂鳥的代謝率是所有動物中最快的。依據品種與體型的不同，牠們的心跳可高達每分鐘六百到一千次以上。

給予認可；他的肯定將使我的職業生涯有所進展，這也正是我極力追求的。然而，他並沒有看見我所看到的一切，又或者他看到了些什麼，卻與我的看法不盡相同。在他的眼裡，這件作品既不成熟，也不篤定。

他覺得，儘管這件作品在當時很出色（我的確這麼認為），那都只是意外，並非高度純熟與自我意識使然。或許我未來潛力無窮，但也僅止於此。要實現這樣的潛力，必須等到我能自信、篤定地掌控它，並且不斷用各種方式與形式將它表現出來為止。

在藝術生涯的早期，我們自認完成了某個優秀的作品，別人卻不認同，並因此感到沮喪時，我們必須謹記，真正的純熟在於遊刃有餘、掌握自如。這一切無法催促或勉強，就像酒一樣，必須存放一段時間，它才會擁有複雜的層次與餘韻，而不是只有表面光鮮亮麗而已。

確實有些天才不在乎自己需要耐心與一顆堅定的心，但不管我們有多想變成這種人，這樣的人畢竟只是少數。而且，就算是天才，隨著年歲漸長，也會變得更細膩而複雜。所以回顧過往，即便是這世界上的「莫札特」、「米開朗基羅」和「瑪莎‧葛蘭姆」，當他們的作品隨著他們的生命歷程日趨成熟時，他們也都展現出更深刻、豐富的內涵。

但對我們這些不是天才，或只在作品裡閃現光彩的人來說，我們必須懷抱耐心。因為只有隨著時間過去，我們作品當中的個性才會流露出來。

雖然這樣的聯想與類比有點奇怪，這場讀劇演出讓我想起多納泰羅的雕塑作品。他是我最喜歡的藝術家之一，從技術的角度來看，多納泰羅並不是最優秀的人像雕刻家。他對解剖學的認識很粗淺；他呈現人體姿勢的方式仍舊保留了許多中世紀僵硬、呆板的典型特徵。

但他雕刻的人像有個奇妙的特色——他們似乎不是在傳達某種情緒，而是已經處於這樣的狀態。在他們的心中，彷彿有著一段過去。

這正是這場表演欠缺的。演員感覺沒有融入對白裡，他們只是知道那些對白而已，這當中缺少歷史與「意向性」[16]；他們的話語缺乏內在生命。

這必定也是新手藝術家欠缺的。他們的作品或許具有某種風采，甚至是光彩，但那並非源自充實而堅定的藝術生涯。它代表的是一種美麗的發現，而不是有意識的堅定選擇。

我們還是新手時，並不能充分掌握自己的創作，因此它無法變得充實而堅定。我們賦予它力量，同時也帶來令人振奮的新發現，卻不明白，它應該來自更深刻的理解。它並未傳達一段過去，因為它完全沒有過往可言，由於沒有過去，也就不會有未來。

你無須為了經驗不足而感到抱歉。這時的你勇敢探索，具有某

種神奇的魔力，將來回顧這段時期時，你會很想找回這樣的新鮮感，

然而，身處這個階段的你可能會充滿不耐。

你在內心深處期待獲得眾人的認可。你創造出自認為很出色的

作品，卻不知道為什麼別人都沒有發現。也許他們看見了它的美好，

但在他們的眼中，那是一種希望，而不是一種純熟。

你應該好好珍惜這段時間，並且對於那些利用你、宣稱你的作

品完美無瑕的人，請特別留心。你是一枚等待羽化的蛹，正在蛻變

成一隻美麗的蝴蝶。

請記得這場讀劇演出的演員，他們也正處於蛻變的過程。他們

表演得很好，但對這部作品還無法充分掌握；他們努力追趕，而不是

16 Intentionality，意向性是哲學用語，意指人類的每一個意識動作與經驗活動都「指向」（即代表或呈現）某個事物或某種狀態。

從既有的知識裡探尋。在練習的過程中，他們將開始這樣的尋找，當這件事發生時，他們可能根本沒有察覺，因為這種轉變宛如晨昏變化般微妙。

就像那些演員有一天將發自內心地說出劇本裡的臺詞，有朝一日，你也將創造出自信、篤定的作品，因為它們源自於你豐富的人生經驗。為了這一天的到來，你必須抱持信心與耐心。

當它來臨時，你將會意識到。因為到了那時，在構想與創造之間、在情感與回應之間，將不會有陰影存在。

我們必須謹記，真正的純熟在於遊刃有餘、掌握自如。

這一切無法催促或勉強，

就像酒一樣，必須存放一段時間，

它才會擁有複雜的層次與餘韻，

而不是只有表面光鮮亮麗而已。

建築師與園丁

意外能帶來奇蹟，相信未知

「最美好的事物當中總是存在著些許意外（無論那是某種想法、意見或行為）。令人難忘的想法、讓人愉快的意見，以及值得讚賞的行為只有部分屬於我們。」

—— 美國作家與詩人亨利·大衛·梭羅（Henry David Thoreau）

無論你用哪一種藝術形式進行創作，幾乎在每一個作品裡，都會面臨這樣的時刻，覺得它已經脫離你的掌控。你所塑造的角色感覺不太真實，正在撰寫的故事看起來索然無味。你似乎做錯了所有

選擇；；你看不清楚前方的路，迷失在荒野裡，不知道該怎麼逃脫。

我們所有人都懂得這種經驗。它是創作過程的一部分，但依舊令人難以忍受。發覺某個藝術視野在你的手中變得一文不值，是很痛苦的一件事，你的內心充滿了無法用理性來分析的自我懷疑。你不禁心想：心裡的那個視野是否就此離我而去？我是否太過貪心；我是否往錯誤的方向努力；我是否弄巧成拙？

每次遭遇這種情況，我都會用某個朋友說的話來鼓勵自己。他是一位新手演員，那時剛拍完他的第一部好萊塢電影。拍片期間，他和資深導演與奧斯卡獲獎演員共事，對這次經驗感到驚嘆不已。我問他，這段期間學到最重要的事是什麼時，他毫不遲疑地說：「你無法為不可思議的事做準備。」

多數創作都是從靈光一閃開始的。也許是聽到的某個聲音讓你的腦海裡浮現出某個畫面，或是看到的某個景象激發了某個想法，又

或許是你記憶裡某個被遺忘的角落使你閃過某個念頭。無論如何，你認為可以透過自己的作品將它表現出來。

這些靈感都神奇地讓某種藝術觀點在你的心中成形，

你感到興奮，並開始思考各種可能性。也許你素描；也許你寫作；也許你拿起樂器，並開始譜曲；也許你站在鏡子前，然後開始形塑一個角色。你做了一些嘗試，此時那個視野還有些模糊，但前景可期，促使你認真地將它展現出來。

這是一個令人振奮的時刻。抱持嶄新目標的你胸有成竹、自信滿滿，眼前充滿了新發現。即便只是隱隱約約，你還是看見將靈感轉變成創作的方法。

但在實際創作的過程中，到了某個時間點，你開始感到不確定。那些片段並未依照你希望的方式組合在一起，設想的情節發展不符合你的期待，編創的舞步感覺很勉強，或是筆下的音符沒有如

預期地結合起來。你的信心動搖，起初看到的那個視野也開始變得黯淡無光。

這不是感到恐慌或絕望的時候。就如同法國詩人安娜·德諾雅（Anna de Noailles）曾經說：「在黑夜裡，你必須相信黎明將至。」

但不僅如此，當你身處黑暗時，奇蹟可能會悄然降臨，因為你會在某些時候掙脫期待的束縛，並且自由自在地探索。

我曾經在鑄造銅像時遭遇失敗，導致它失去雙臂和雙腿。最後，這場看似毀滅性的意外反而讓這尊雕像變得更強而有力。這樣的解體帶來一種自然感，讓剩下來的部位具有某種「直觀性」[17]，這是完整人像永遠都不可能達到的境界。

17 immediacy，直觀性是藝術的基本屬性之一，具備這種特性的審美對象能使觀賞者直接透過感官進行感知，並且在腦海中展現出具體的審美意象。

我也曾經在寫作時遇到角色不受控制的狀況，導致情節往意外的方向發展，使我原本的規劃希望盡失。結果，這些從我手裡逃脫的角色反而讓原先的故事變得更複雜而精彩，這樣的情節是我不曾想像過的。

所有經驗豐富、經歷過多次失敗的藝術家都能說出類似的故事。每個作品都會在創作的過程中成長，然後活出自己的生命——這往往會違背藝術家原本最看重的目標。當這種情況發生時，你必須相信自己沒有迷失，只是正要發現新事物而已。你的作品已經跳脫原有的框架，開始成就自己。

愛因斯坦說得很好：「任何有價值的問題都無法用原有的觀念來解決。」身為一位創作者，你必須重視，甚至仔細體會意外事件的神奇魔力。不要那麼在意你失去了什麼。請記得，任何藝術作品在蛻變的過程裡，都是逐漸自然演化，而不是人為建構出來的——每

當新資訊被消化吸收後，這些作品就會進行「自我改造」。每一個決定都會相互影響，每一個步驟都會環環相扣，很快地，你的起點就會變成遙遠的記憶。此時，你只會受到天賦、勇氣，以及想像力的限制。

每當發覺在作品中迷失時，我都會提醒自己「建築師與園丁的差異」。建築師設計並建造房屋，在開始工作之前，他就已經知道自己想要什麼樣的結果。園丁種植並培育花木，他相信，陽光與變幻莫測的天氣會讓它們成長、茁壯。

作為藝術家，我們必須學習成為園丁，而不是建築師。我們必須試圖培育，而不是建構我們的作品；我們得拋下成見與預設立場，接納意外、擁抱未知。讓那些黑暗時刻化為成長的養分，而不是感到恐懼。

如果你真的想成為一位藝術家，就必須相信你的創作比靈感本身更偉大（不管它用什麼形式呈現）。而當你徬徨失措，那只是作品正在尋找新的成長途徑而已。

這是一個奇妙的時刻，請接納它、讚美它，對各種可能性抱持最開放的態度。當它來臨時，它將施展神奇的魔力，讓原先死板的想法轉變成生動的作品。

作為藝術家，我們必須學習成為園丁，而不是建築師。

我們必須試圖培育，而不是建構我們的作品；

我們得拋下成見與預設立場，

接納意外、擁抱未知，讓那些黑暗時刻化為成長的養分。

準確下筆

適當選擇的藝術

「唯有在適當的時刻，利刃才能如此穿心。」

——俄國籍猶太裔作家伊薩克·巴別爾（Isaac Babel）

「藝術必須源自充實豐盈的生命。」

——美國作家薇拉·凱瑟（Willa Cather）

有個關於達文西的故事是這樣說的（雖然可能是後世杜撰出來的）：達文西的拖延症與緩慢的工作步調眾所周知。同時，他也是

文藝復興時期少數允許訪客觀看作畫過程的藝術家。

有位訪客前來觀看他在米蘭「恩寵聖母教堂」（Santa Maria delle Grazie）的修道院食堂內繪製〈最後的晚餐〉（Last Supper）。那個人一整天都在那裡看著達文西在鷹架上凝視眼前的畫作。

到了那天快結束時，達文西只在他的作品上添加了一筆。當他從鷹架上爬下來時，那個人有些失望地說：「你待在上面一整天，卻只畫了一筆而已。」

據說達文西會心一笑，然後回答：「是啊，但那是很準確的一筆。」

這是一個很棒的故事，在許多層面上都具有深切的涵義。它代表了藝術家的才華、耐心與獨特性，但不僅如此，它也說明了選擇的必要性（這是我們比較不容易注意到的）。

請思考一下達文西畫下的那一筆，接著再思考一下他沒有畫出

來的那無數筆——那些被他否決的想法。（「也許我應該這樣做」、「我應該這麼做嗎？」、「這樣應該就差不多了吧？」）他站在鷹架上時，知道這些決定將會展現出心中的那個藝術視野，並流傳後世。到最後，他只相信這一筆，然後，它被保存下來、變成了永恆，讓今天的我們可以欣賞。

我們所有人都相信，靈感會賦予我們的創作生命，彷彿它源自於某種超自然力量。我們尋找它、追求它，進行某些準備儀式，希望能召喚它。

我們很少停下來好好思索：在創作的過程裡，那些堅定的選擇都是極其寶貴的經驗。當我們尋求最完美的姿態或最適當的停頓時，通常會在不知不覺中捨棄很多想法，這些「準確的選擇」賦予我們的作品個性與生命。

這可能是所有成熟藝術家都明白的關鍵事實：我們沒有放進作

品裡的那些東西，才是它的核心；它們都是為了使我們的決定獲得彰顯。演員都知道，停頓可以創造張力；音樂家都懂得，休止符能營造哀傷的氣氛，以及讓情緒得到抒解。小說家都可以體會對話裡的留白；畫家都能看出沒有被描繪的細節。

在藝術生涯的早期，我們很少思考這些事。我們都以為，藝術的本質在於那些被創造出來的事物，而不在於被捨棄的部分。但隨著年歲漸長，我們會發現，沒有被表現出來的東西其實更有分量；沉默更擲地有聲。

任何藝術創作的目標都是精簡到極致。就像法國作家安東尼‧聖修伯里曾經說：一件作品在沒有東西可以刪減（而不是添加）的情況下，才足以稱為真正的藝術。

若你想在創作時獲得成長，就得特別留意這個事實。這一切非常微妙。你必須懂得怎麼適當地保留與捨棄，有時候，這是最艱難

的任務，比學習技藝、形塑能力都還要來得困難。你必須找到那個「少即是多」的完美時刻。

我還記得有位編輯曾經告訴我，想寫出好作品，關鍵在於肯「殺死你的孩子」——刪去那些你無比喜愛的段落，而非為了配合它們，勉強修改作品的其他部分。這個建議聽起來很刺耳，但事實確實如此，在所有的創作行為背後，都埋藏著無數死亡。

你必須盡可能地保有豐饒的藝術土壤，這樣一來，你的選擇才會源自豐富而寬廣的體驗。這不僅限於藝術相關經驗，充實的人生體驗也包含在內。

把注意力完全放在創作上，以為與世隔絕是獲得清晰藝術視野最好的方法，是你可能會犯的最大錯誤之一。事實正好相反，好奇心與開放的態度或許是你最有力的工具。

身為藝術家，我們看待人生的方式都十分獨特。對我們而言，

體會比分析更要緊、感受比理智更重要。隨著經驗累積，人類理智會建立固定的理解模式、形成先入為主的成見。感受則會四處體驗，並且無條件地吸收、接納一切，把它們都當作珍貴的禮物。

一道陽光、一陣嬰兒的哭聲、一張從樓上窗戶瞥見的年老臉龐、一段突然想起的塵封記憶……這些都是最原本的生命體驗，我們擁抱並接納它們原有的樣貌，無關其背後有何意涵。

如果對它們保持開放的態度，它們會以不可思議的方式組合成某種感知，告訴你該在歌曲裡停頓多久，以及如何挑選用色（哪種顏色可以喚起哪種情緒）或形塑角色的各種姿態。因為它們匯集了所有的情感體驗、使你的感受力充分展現，讓你得以堅定地做出那個準確的選擇。當你實際進行創作──在畫布上畫下那一筆時，那只是整個生命體驗過程的最後一步而已。

這或許聽起來很神祕，但其實不然，因為並非所有事物之間的

關聯都很直接。對此，美國攝影師安瑟‧亞當斯（Ansel Adams）做了很好的說明：「每張出色的照片都表現出一個人對生命的完整感受。」當我們任何人在藝術的「空白畫布」前做出任何決定時也都是如此。

不要吝惜抽空體驗人生，那些時間都不會白費。藝術是一種領會事物的方式，它將一直跟隨著你（無論你是否正在創作）。在藝術家的生涯裡，所有經驗都很重要，因為它們全都是嶄新的體驗。

沒有人知道，哪一次經驗會激發某種想法或理解，進而使我們的作品變得鮮活。

當這最後一步來臨時──你期盼你畫下的這一筆、按下的這次快門能使你的作品變得生動（外界很少有人懂得這種勇氣），你可以充滿自信。

即便你不能用言語說明這一切，當周遭的人詢問你是如何選擇

某個特定的顏色、姿勢，或捕捉畫面的瞬間時，你還是可以很堅定地說：「雖然無法告訴你我怎麼做出這個決定的，但我發自內心知道，這是一個正確的選擇。」

16

拋棄你的孩子

捨棄作品的艱難選擇

「我不會讓自己被想法牽著走；我每天都只會留下二十個想法中的一個。」

——奧地利作曲家與指揮家馬勒（Gustav Mahler）

最近，我花了三星期的時間撰寫某本書中的某個章節。我拚命與它搏鬥，試圖從不同的觀點與角度切入，但就是行不通。儘管我如此努力、如此投入，最後還是不得不接受這個殘酷的事實——我走到書桌前、拿起那一疊手稿，然後丟進垃圾桶裡。我拋棄了我的

孩子。

這一刻很悲傷，但並不陌生。某些努力注定只能永遠停留在草稿或探索的階段，它們就是無法組合成一件藝術作品。

起初，我對這個章節充滿了希望，因為觀點似乎強而有力，而且我文思泉湧。但不管我再怎麼努力，就是無法把它塑造成任何一種文體，到最後，它依舊支離破碎、雜亂無章。

我並不這麼認為。不管我用什麼方法，這些頑固的片段都注定要從我的手中逃脫。

我可以繼續寫下去，或許這樣就可以設法讓它變得有價值，但

懂得分辨「不願接受最初努力的結果」與「努力方向錯誤」之間的差異，是所有藝術家都必須學會的一項技能。失敗的開頭經常出現（即便優秀的作品也是如此）。然而，某些努力注定永遠零散破碎，無法緊密地團結在一起。

藝術創作向來是一種賭注。你相信自身的天賦與想像力能使你來新發現。

創造出些什麼，但所有的創作都是種探索，這些探索有時並不會使你來新發現。

我曾經為了在北極撿到的一塊石頭寫了一則短篇。某天早晨醒來，我喝了杯咖啡，然後坐在最愛的那張椅子上，一口氣就把它全部寫完。這一切毫不費力，而且幾乎不需要有意識的思考。我甚至不太確定，那天早上坐下來的時候是否知道自己要寫些什麼，結果是我愛死了這篇文章。

另一次的經驗是，我曾為加拿大卑詩省的一座修道院製作雕像。那些僧侶一板一眼，他們堅守本篤信仰[18]簡樸的生活型態，對視覺隱喻（visual metaphor）或抽象概念不感興趣。他們想要一尊聖若瑟[19]的具體形象，並且以當地的黃檜木進行雕刻，因為這種樹正是聖經裡所提及的黎巴嫩香柏木。

對一位視覺藝術家而言，減法雕刻（即利用特定素材加以雕琢，而非憑空塑造）是很大的考驗。你不能復原某個動作，也無法從頭來過，鑿下的每一刀都限制了你未來的選擇；雕刻的過程將逐漸顯現，你是否篤定或具有清晰的視野。

這尊雕像值得一提的地方在於，它的右手臂十分自然地從這塊木頭中浮現出來，姿勢很準確，就連向來難以處理的手腕與前臂之間的連結處，也非常到位。就像那篇關於北極石頭的文章一樣，我輕鬆地完成了它，自信篤定、精準而優雅。

但雕像的左手臂卻令我吃盡苦頭。由於我的失算，左前臂與手部的連結顯得很奇怪。我孜孜不倦地工作著，竭盡所能地讓前臂的肌

肉組織與手指的結構變得清晰。我努力了將近三個星期，到最後，儘管所有細節都很精準，呈現出來的整體效果就是不對勁，這隻手臂在構思的那一刻就已經宣告失敗，事後的各種努力只是更加突顯出我的錯誤構想罷了。

如果這隻手臂是一件獨立的創作，我可能會直接捨棄它，然後把這一切努力當作一次學習。然而，由於它是這尊雕像的一部分，必須被完成，只能保留下來，而和那自然、優雅的右手臂擺在一起，它只流露出徒勞無功的悲傷。

這裡有個所有類型的藝術家都必須學習的課題：你得學會接受，有些構想與創作永遠只能停留在草稿或研究階段。

某些我寫過最好的文字最後被收進抽屜、文件夾或扔進垃圾桶裡。我所認識的每一位音樂家心中永遠都埋藏著未完成的樂譜草圖與樂句；演員們試著用各種方式來詮釋某個角色，在做出最終決定

之前，它們幾乎全部會被捨棄。

所有的錯誤嘗試都只是為了尋求那個最終的表現形式。它們都是被拋棄在路邊的孩子。但在你徹底拋棄這些作品之前，請先好好思考一下。有時候，它們並不存在根本缺陷，只是時機還沒成熟而已。

我有個藝術家朋友主張，你永遠都不該丟棄任何東西。他說，凡事都有定時。某件作品不肯在某個特定時刻成形，並不代表它不會在將來的某一天復活。其他藝術家則認為，那些不肯成形的構想都已經錯過它們的時機，應該被永久捨棄。對他們來說，之後再把這些構想找回來，只是試圖找回某種已經失去滋味的東西罷了，甚或是這些東西從一開始就沒有任何滋味。

對我而言，這兩種說法都有其道理。身為一位作家，先前被我拋棄的完整段落之後在其他創作裡找到適合它的地方，是很罕見的

狀況。為了使它融入新語境，我必須用截然不同的節奏與韻律將作

品拆解，而這樣的情況很少發生。

但某些永遠停留在草稿階段的作品確實能成為未來創作的養

分。它們匯集了某種力量，在過去沒有找到適當的形式，並不代表

其背後的想法是錯誤的。也許誠如我的朋友所言，只是它們的時機

尚未到來罷了。

創作是一段不可思議的過程，與理性和邏輯悖逆。有些時候，

答案可以靠努力取得，有些時候則必須仰賴突如其來的靈光一閃，更

有些時候，你根本看不到解答、心血全部白費。你不知道是否該用

不同的方法處理，還是說若時機對了，它們就能擁有豐饒的生命。

你只要知道一點：無須因為決定捨棄這些不會成形的作品而感

到遺憾。因為比起拋下有缺陷的想法、轉移目標，勉強運用它得出

結果將帶來更大的傷害。

所有的作品都能滋養你的想像力與創造力，同時也可以增進你對自身技藝的理解。有時你的創作會開花結果，有時它們只會讓你的藝術土壤變得更加肥沃。有時候，某個被拋棄已久，甚至早就被遺忘的想法會突然在最出其不意的地方浮現出來，並開出最美麗的花朵。

17

時間與時機的選擇

作品裡的藝術

「藝術品永遠沒有完成的一天，只有被放棄的時候。」——達文西

「耐心也是一種行動。」——**法國雕刻家羅丹**

知道何時該停止、何時該繼續，以及怎麼在不讓創造力流失的狀況下將作品完成，是所有藝術家都會面臨的挑戰。你如何面對這些挑戰，將大幅影響創作品質，以及你對自身作品的看法。

我們都聽過達文西的那句名言：「藝術品永遠沒有完成的一天，只有被放棄的時候。」在理智上，我們都知道確實如此，但在情感上卻難以接受。在某個作品中投注眾多心血，看著它越來越接近內心希望的模樣，在其臻至完美之前，我們不想輕言放棄，會這麼告訴自己：「只要再修改一點點就好，只要再調整一下，我就能擁有完美的作品。」

很快我們就會被這種念頭吞沒。「全心投入」變成了「過度執著」，我們不能入睡，無法將它從腦中抹去。我們與周遭的世界變得疏遠，其他事都顯得不重要，因為我們的孩子正急著出生。

所有藝術家都懂得這樣的感受。不管是試圖塑造某個角色的演員、進行樂器編配[20]的作曲家、發展某段論述的作家，還是思考是否

20 orchestration，編配是指將不同音色的管弦樂器合理地編排與運用，讓它們在樂曲中和諧地融合在一起。

要在畫布上添加另一種顏色的畫家都是如此。我們都在等待那個時刻——作品轉過頭來對我們說：「我已經完成了，我很完整。這是我最好的樣貌。」

實際上，這種事很少發生。我們往往對自己的作品變得盲目。我們發覺自己是在分析，而不是在創造。我們再次（或進一步）剖析每一個的決定，希望能藉此變得更篤定，使思慮更加清晰。但事實上，每一次分析都讓我們變得更不確定，思緒也更混亂，我們知道得太多，卻相信得太少，最終面臨不得不放手的階段。

這是一個艱難的時刻，因為放手是信心，而不是知識的展現。

此時，我們得依靠勇氣與直覺，必須放棄自己的判斷（即便那感覺似乎比較好），並且從我們的作品中抽離出來、讓它自由。

懂得怎麼選擇這樣的時刻，本身就是一種藝術。因為在創作的過程裡，無論技巧變得多嫻熟，或者變得多有自信，我們還是會經

常猶豫不決。而且，我們永遠都不會知道，如果早一天放棄或多做一天，自己的作品會變得如何。

我無法告訴你該怎麼選擇。但我可以跟你說，這一切都歸結於對某種感受的信任。你越相信它，就會在你的創作上堅持越久。

我也可以告訴你，做得太過比太快放手更危險，尤其對新手藝術家更是如此。做得過頭會落入俗套，反倒是嶄新的創作具有某種力量（儘管那個作品並不完美或不完整）。寧可作品帶有自然的粗糙稜角，也不要完全沒有稜角，就像道家智者老子曾經說：「揣而銳之，不可長保。」

說了這麼多，懂得何時該做出這種決定，還是需要很大的信心。但你必須這麼做，因為若沒有這樣做，你不是讓作品變得老套，就是永遠完成不了任何東西。你已經付出了這麼多努力，這兩種結果都不值得。

此外，時間還以另一種更隱晦的方式挑戰著我們。它難以察覺，就如同潮汐消長或季節變換般微妙。你原本一心一意、全神貫注地投入創作，一再嘗試不同的構想，慢慢篩選眼前的選擇，藉此尋找那個「少即是多」的完美時刻。這件作品前景可期，你為此感到著迷，同時也充滿了動力。這是你的生活重心。

然後，不知怎麼地，某天早上醒來，你突然發覺自己變得意興闌珊，開始心不在焉，腦海裡浮現出其他創作主題。這個曾經與你如此貼近的作品顯得遙遠而生疏。你正面臨藝術家最害怕的時刻：你覺得已經夠了，但這個作品卻還沒完成。

和「不知道自己的創作何時完工」這樣的難題不同，你現在不知道自己到底能否完成它。你進退維谷不是因為困惑，而是因為失去興趣。雖然這兩種情緒狀態近乎相反，但是都呈現出類似的問題：你已經感到倦怠。你被你的執念吞沒，但作品渴望自由地呼吸。

遭遇這種困境時，你的第一個直覺反應是試著將它們排除。你跟自己說：「再繼續努力一點，我要堅持到底。會這樣是因為我沒有遵守紀律。」然而，嚴守紀律不見得能消除倦怠感。有時候，從作品中抽離出來、讓它自由地呼吸，才是最好的做法。對此，《道德經》做了很好的闡釋：「天下神器，不可為也，不可執也。為者敗之，執者失之。」[21]

你不會希望因為勉強提前完成而毀了作品。同樣地，你也不會希望因為做得太過頭或太快放棄而毀了它。你期盼它在最適當的時機開花結果，畢竟，創作宛如孩子的誕生，無法藉由持續努力來強迫它出生。

21 這句話出自《道德經》第二十九章，意指天下是一種神聖的東西，不能用強力獲取與把持。若想透過有為的方式獲取天下，必定失敗；若想把持它，也必然會失去。

我們沒有人知道自己的作品想在什麼時候誕生，以及那一刻何時會來臨。從開始構思的那一瞬間起，我們的創作就一直想從我們的手裡逃脫，並且活出自己的生命。

道家還有另一句話也值得深思：「生而不有，為而不恃，長而不宰，是謂玄德。」 [22] 如果你真的深愛你的作品，你就得學習「創造，但不佔有」。你必須學會將全神貫注地創造，以及作品本身自然成熟的過程區分開來。

如果覺得與自己的作品變得疏離，那只代表你與創造的自然節奏步調不一致。它想要呼吸，你的愛與努力卻令它窒息，此時你必須從作品中抽離。當一件作品即將完成時，所有決定都顯得更加關鍵，因為收尾最重要。但事實是，來到這個階段之際，你大部分的工作都已經做完了。你的創作不再尋找適當的形式，它尋求的是洗鍊的境界。

現在，你需要的是懷抱耐心，而不是更努力工作或工作得更久。在收尾階段，你的作品必須放鬆，它不能被催促、煩擾和分析。

違反創造的自然節奏只會使一切變得更混亂，唯有在澄淨無波的狀態下，才能迎來真正的洗鍊。

有時候，最有生產力的行為就是什麼事都不做。從作品中抽離出來、讓它自由地呼吸；靜靜地看著它，而不是試圖掌控它。讓它遠離你，直到你可以欣賞它的真實樣貌，而不是擔心它未來會變成怎樣為止。

你並沒有失去它，它也沒有從你的手裡逃脫。你只是與它太過靠近，並且想緊握不放——請讓它自由自在地飛翔。很快地，在它自

22 這句話出自《道德經》第五十一章，意指自然生養萬物，卻不將它們據為己有、不自恃有功，也不加以主宰，這就是真正的道德。

己選好的某個時間點，就會像流浪的孩子一般，重新回到你的身邊。

然後，你又能清楚地看見它，這時就可以把它安全地帶回家。

無形

的

喜悅

同心協力

攜手合作的樂趣與挑戰

「最深層的溝通不是交談，而是情感交流。」

—— 美國天主教作家多瑪斯·牟敦（Thomas Merton）

「當你和非常想傳達某種情感的人一起演出時，即便他的風格可能跟你很不一樣，有件事是不變的，那就是這次體驗的熱情與張力。這是種令人振奮的感受。」

—— 美國薩克斯風大師約翰·柯川（John Coltrane）

我們所有人應該都有過這樣的經驗，在欣賞戲劇或音樂演奏時，那群聚精會神的表演者突然不可思議地融為一體。對觀眾而言，

這些奇妙的時刻令人感到愉悅，而它們正是藝術家終生努力追求的目標。

我還記得十七歲時，為了聽藍調歌手穆迪·瓦特斯（Muddy Waters）和小沃爾特（Little Walter）表演，我偷偷溜進了一家煙霧彌漫的酒吧。他們的結合非常奇妙，使我永生難忘。這場演出宛如一場複雜的對話與辯論，既親密、幽默，又充滿危險。這兩個男人嫻熟地掌握手中的樂器，他們的音樂與情感相互交融，光是親眼目睹這一切，就是很寶貴的體驗。

多年來，穆迪·瓦特斯和小沃爾特曾經與無數音樂家一同演出。我很肯定這些表演都十分美妙，但在這當中，沒有任何一種組合能和那天晚上相比。用「愛的表現」來形容這場演出也不為過。

如果你是那種與他人共同合作的藝術家，例如演員、舞者或音樂家，你可能很了解這種經驗。你知道這樣的時刻正是自己所尋求

的目標——不同的才能融合在一起，你可以創造出非常優秀的作品，這是你獨自創作時永遠都無法達到的成果。

這就如同創造一個孩子，這個孩子具有生命，既是創作者的一部分，但又不屬於他。這就是為什麼和別人一同演出是件令人陶醉的事。這些難能可貴的神奇時刻簡直是一種精神上的結合。

但這樣的親密關係會招致危險。就像製造合聲需要一種以上的聲音一樣，不同的聲音組合在一起，也有可能變得不協調。性格會形成阻礙，同時才能與個人詮釋的差異也會浮現出來。有人合作，當然也有人拆夥，當這種情況發生時，憤怒的情緒（甚至是背叛感）就會產生。

這不難理解。在生活的任何層面與另一個人結合，都需要很深的信任。你讓自己變得脆弱。你掩蓋你的個人需求、以大局為重，希望能創造出超越你們兩人的作品。為了你們的共同利益，你甘冒

一切風險。

當這樣的信任遭到破壞時，先前給予多少信任，背叛感就有多強烈。這就是為什麼，某些樂團解散後成員彼此惡言相向，或者某些演員會對其他演員或導演恨之入骨，似乎跟當初造成不和的理由不成比例。從表面上看來，這似乎是由於性格衝突所致，但其原因往往更人性化、具有更多感性的成分——被信任的人背叛。

就本質而言，藝術創作原本就是一種高度自我保護的行為。為了使自己的技藝變得無懈可擊，你犧牲一切，同時必須做出決定，並捍衛自己的選擇。在面對貶低、批評與挑戰你的聲音時，你得保持堅定。你把你的藝術堅持與自我價值都賭在創作與自我定位上。

當有人試圖掌控、改變，或為了達成自身目的而扭曲這一切時，你會像孩子受到傷害的父母親般奮力反擊。然而，若能克服這些困難，你就有機會擁有不同的體驗，而那是獨自創作的藝術家不

作為一位獨立創作者，我很少有機會與其他藝術家一起工作，但我曾經領會過那種神奇的魔力，當你將不同的才能融合在一件藝術作品裡時，它會因此變得無比美妙。

我有個音樂家朋友曾經提議我們同台表演，由我進行朗讀，他則負責伴奏。我們的性格南轅北轍（我們的作品也是如此）。他很陽光，而我則有些憂鬱；我試圖撫慰人心，他的目標則是帶來啟發。他的作品將觀眾緊緊相繫，而我的作品則讓他們深入自己的內心世界。

從各方面來說，我們倆應該沒有任何成功合作的基礎。但因為我們尊重彼此的差異，同時也用心維護我們之間的信任關係，所有參與其中的人都收穫滿滿。觀眾們不僅聽見熱情的歌頌，也獲得深刻的反思。在演出的過程裡，我的朋友感受到某種莊嚴的氛圍（在容易體會到的。

他個人的表演中，他很少有這種體驗），而我則感到喜悅（當我獨自朗讀與公開演出時，也不曾有過這樣的歡愉）。我們都希望能再度合作。

接下來，請想像有一位喜歡沉思的大提琴家，他和樂觀、擅長交際的鋼琴家進行了一場音樂對話。他會感受到怎樣的快樂？或者在一場芭蕾舞表演中，優雅而抒情的女舞者與善於展現陽剛之美的男舞者共舞，他們會擦出什麼火花？若他們把自己的美感特質完整地交付給對方，就可以一起創造出超越個人的作品，甚至會發現，他們都從彼此身上激盪出某種前所未有的效果，並因此感到驚奇。

關鍵在於相互尊重。在所有的藝術創作背後，都有著無數次練習、探尋與選擇，同時也包含了每位藝術家獨一無二的性格。就算你不喜歡某位藝術家的個性，或不認同他的審美選擇，他決定走在某條艱難的路上，你怎麼能不尊敬他？他和你一樣，值得被尊重。

並非所有藝術家都令人感到愉快。我有個作曲家朋友曾經提醒我，有些人藉由「滿腹酸水」來產生能量。他說：「讓這些人做自己就好。如果有必要的話，你可以跟他們保持距離，但請對他們的作品懷抱尊敬之心。」

他的建議值得採納。到頭來，作品還是最重要的。儘管在某種程度上，所有的共同創作都反映出藝術家之間的化學反應與互動關係，這當中還是有某種神奇的魔力存在。不合拍的搭檔還是能創造出很棒的孩子。

自我中心的音樂家、蠻橫霸道的導演與編舞家、愛出鋒頭的演員……這些都是我們可能會共事的對象。但親密的音樂對話、導演與編舞家帶來的意外驚喜，還有演員為其他表演者注入活力，這樣的情況也同樣常見。

若身為藝術家的你有機會與其他人一起創作，請心懷尊敬。即

便你們的作品沒有達到不可思議的程度（甚至是看起來稀鬆平常），如果你有足夠的耐心，同時你們也同心協力，你就能經歷這樣的奇妙時刻，哪怕只是一瞬間也好。你們之間的合作足以稱為一種愛的表現。

19

來自特殊朋友的安慰

其他藝術形式的智慧與洞見

「一個人必須每天聽點音樂、讀點詩，並且欣賞一幅優美的畫作，這樣上帝賦予人類的美感才不會被俗世生活消磨殆盡。」

——歌德

「繪畫是沒有文字的詩歌。」

——**古羅馬詩人荷瑞斯（Horace）**

當面臨艱難時刻，我們猶豫不決、對自己的作品感到不確定，並且深受其擾，此時欣賞其他形式的藝術創作將使我們獲益良多。這

些作品可以提醒我們為何從事創作，讓我們重新找回靈感的泉源。

它們給予鼓勵並帶來啟發，使我們再度充滿活力與希望。

我最近欣賞了一場莫札特《安魂曲》（Requiem）的表演。那時，我在寫作上陷入困境——我想得太多，不相信自己的每一個想法，以及寫下的每一個句子。在應該創造的時候，我卻不停分析，破壞了我作品的節奏，讓它顯得不自然，而且缺乏熱情。

我坐在昏暗的音樂廳裡，聽著演唱者的歌聲層層堆疊，他們稱頌上主、祈求赦免與垂憐，與此同時，我內心的那個結開始慢慢鬆開。我靜靜地跟著靈感一起「呼吸」，我的思緒自然地流淌——這是我已經等待多時的一刻。我完全沉浸在這段音樂裡，它將我掏空，然後又將我填滿。我敞開心胸，讓音樂洗滌、淨化我的心。

這就是音樂對我產生的效果。雖然我接受過雕刻訓練，並且靠寫作維生，但是對我而言，音樂一直都能給我啟迪。它不僅囊括了

我作品的所有組成要素：節奏、韻律、線條、形狀、明暗、質地、質量與音色，也打開我的心扉，使我充滿靈感，這是其他藝術形式無法做到的事。

很多時候，我甚至不明白自己感受到的是什麼。聆聽西班牙大提琴家卡薩爾斯（Pablo Casals）演奏巴哈的無伴奏人提琴組曲時，即便我純粹是為了欣賞這些曲子的優美，那旋律中的詩意很快就將我包圍。我彷彿在音樂裡乘風翱翔。於是，深受啟發的我也試圖在自己的散文中展現這樣的詩意。

同樣地，英國作曲家佛漢·威廉斯（Ralph Vaughan Williams）富有田園氣息的作品讓我感受到豐沛的情感，並協助我形塑文章的節奏與韻律。加拿大詩人歌手李歐納·柯恩（Leonard Cohen）優雅的比喻帶給我許多啟發。美國爵士大師邁爾士·戴維斯（Miles Davis）教會我言簡意賅。當我聆聽沃爾特·霍金斯（Walter Hawkins）等福

音歌手演唱《到那上面去》這首歌時，我充滿了信心與喜樂。它提醒我，在這世界上，有些事超出我的理解範圍。而作曲家馬勒的精神嚮往則打開我的心房，讓我有勇氣展示我的內心世界。

這些都不只是單純的教導，而是心靈的啟迪。它們並非「告訴」我什麼，而是直接打動我，使我的作品由內而外散發光亮。

儘管音樂帶給我最深切的感動，其他藝術形式也啟發了我的創作。

我對攝影的細膩之處沒有特別研究，只要一張構圖優美，或深刻反映另一種現實的照片就足以令我感到滿足。站在安瑟‧亞當斯的攝影作品前面時，我仍舊可以感受到其中的奧妙，他的作品兼具直觀性與永恆性。雖然我無法直接將這一切應用在自己的作品上，我卻突然領會到另一種可能性，它讓我的美感領悟力變得寬廣而深厚。

同樣地，黑澤明電影裡的剪接手法使我明白，並置與連戲[23]都是

很重要的技巧。它讓我在寫作時更輕易地在段落，甚至是章節之間轉換，而不一味地堅持邏輯。

這些都是很棒的經驗，我非常珍惜。但有時候，這其中還有某種更深刻的東西存在。德國人稱它為「移情」或「同感」（einfühlung）──那是一種情緒同理，當某件藝術作品與你有著深切共鳴時，你會感同身受。

初次閱讀奧地利詩人里爾克（Rainer Maria Rilke）的詩作〈豹〉（The Panther），我回想起小時候到某家地方動物園參觀，那些動物被囚禁在昏暗混凝土建築內的小型圍欄裡。我站在母親身旁，濃烈的消毒水氣味撲鼻而來，陣陣嘶吼聲不斷在我的耳邊環繞。我看著一隻老虎在籠子裡發狂似的來回踱步、轉圈，直到牠與我四目相接的那一瞬間，我感受到某種「東西」……這樣的體驗令我永生難忘。

那種東西一直埋藏在我內心深處的某個角落，直到我讀到里爾

克的詩，以及他對這隻豹的描述——「他的闊步做出柔順的動作，繞著再也不能小的圈子打轉，有如圍著中心舞蹈，強力的意志暈眩地立在中央」，我的心頭為之一震，那是我第一次覺得有人懂得我的經歷，彷彿聽見有人把我的內心世界訴說出來。每當我重讀這首詩時，我都會感受到這種震撼。

同樣地，加拿大畫家瓦利（Frederick Varley）的畫作〈暴風天〉（Stormy Weather, Georgian Bay）也觸及我心坎中一塊極為隱祕、難以言喻之處。當我站在這幅畫前，感覺到某種藏在潛意識裡的內隱記憶，彷彿自己曾經在某個想不起來的時間點來過這個地方，身處這孤獨的海角，定睛眺望北方那些遭受暴風吹襲的水域。瓦利似乎描

23　連戲剪接是一種剪接技巧，這種技巧以說故事為目的，將不同的鏡頭串連起來，強調鏡頭與鏡頭之間的流暢性、連貫性與敘事性，用意在於讓觀眾忽視剪接的存在。

繪出我的內心。每次看到這幅畫，我都覺得有人看穿了我的心。

里爾克在其偉大的詩作〈古老的阿波羅殘軀雕像〉（Archaic Torso of Apollo）中，也清楚說明了這種體驗。他站在這尊石雕殘塊前，看著它閃耀光澤並且充滿生命力，宛如光芒四射的星辰，他寫道：「那裡沒有一處不凝視著你。」

這就是藝術作品所產生的影響，讓你感覺它彷彿注視著你、理解你，似乎可以直接跟你，以及你生命裡的各種經驗對話。它突破你脆弱的心防，而打從心裡明白，你們相互了解，你和這位創作者心靈相通。

我們這些藝術家都必須認識這樣的作品。它們不僅幫助我們釐清生命的意義，同時也提醒我們，我們為何從事創作。它們就像永不乾涸的泉源，我們和這些作品背後的靈魂發生共鳴，而且每次與它們相遇時，那些靈魂一直都在那裡。

你得在自己的人生裡找到這些作品，然後擁抱它們、珍惜它們。你的這些作品會和我的不同，無論是藝術形式、類型、風格，以及表達的情感都不盡相同。它們是你的北極星，在藝術這條路上進行探索時，為你提供指引。如果這些作品的表現形式與你的作品不同更好，因為它們不會誘使你成為模仿者，它們會帶領你到另一個地方，你的想像力將在那裡自由翱翔。

所以，請對陌生領域的作品抱持開放的態度。若你是一位舞者，你可以讀詩；若你是一位攝影師，你可以欣賞雕塑作品。請找出這些特別的作品——它們從意想不到的角度切入、用間接的方式打動你，讓你無法抗拒否認。你尋求的不是理解，而是一種連結。

當你找到那件與你有共鳴的藝術作品時（就像我和莫札特《安魂曲》之間的關係一樣），請擁抱它、向它學習，並把它變成你的

朋友。這件作品和你有著相同的靈感來源，當你感到徬徨、迷惘，或是不確定為何選擇藝術這條路時，它將幫助你找回初衷。因為它凝視著你、了解你，並且在你們靈魂交會的地方與你相聚，靈魂一旦相遇，就永遠不會遺忘。

請找出這些特別的作品——

它們從意想不到的角度切入、用間接的方式打動你，

讓你無法抗拒否認。

你尋求的不是理解，而是一種連結。

站在巨人的肩膀上

不同時空的藝術家之間的奇妙連結

「透過藝術，人與人之間可以建立不可思議的連結，讓他們相互認識與理解。

這是一種美好的手足之情，使他們彼此了解，就算身處不同時空，也無法將他們分開。」

——**美國畫家羅伯特・亨利（Robert Henri）**

從事創作最大的樂趣之一在於，可以透過前人的傑作，與他們進行對話。我們仔細觀察他們的作品，不受時空的限制，而他們則成為我們的手足，隱隱約約地展示著他們曾經走過的路，那也是我們未來要走的路。

我還清楚記得青少年時期，初次讀到安東尼‧聖修伯里的小說《夜間飛行》時的那種興奮感，那是我第一次意識到，寫作不只是所謂的「主題句」和「支持論述」而已。每到夜晚時分，我就會躲進被窩裡，依靠微弱的燈光開始書寫，試圖用樸拙的方式創造出類似的句子。後來，我讀到約翰‧史坦貝克小說《憤怒的葡萄》中的意識流段落，這是我不曾讀過的文字，因此接下來的幾個星期，我都偷偷在學校的筆記本裡，嘗試用這種支離破碎的表現手法來描繪我周遭的世界。

當我閱讀美國詩人卡爾‧桑德柏格（Carl Sandburg）的創作，以及之後研究多納泰羅的雕塑作品時，我也都有相同的體驗。這些藝術家穿越時空、與我對話，成了我的密友與老師。在內心深處，我夢想著自己也可以創造出那樣的作品，於是竭盡所能地尋找並學習潛藏的祕訣。

我們這些從事藝術工作的人都很自然地站在前人的肩膀上。對於那些帶給自己啟發的藝術家，我們試圖跟他們做同樣的事，模仿他們的動作、寫作方式與措詞。無論是用畫筆、鋼筆、鑿刀，還是運用我們自己的身體或聲音，都試著在創作時效法他們的各種選擇，並加以再造。

這不只是單純的模仿，而是一種學習，由他們為我們的身心提供指引。想知道俄國舞蹈家紐瑞耶夫（Rudolf Nureyev）如何展現陽剛之美、多納泰羅如何雕刻人類的手腕，或是美國傳奇鄉村歌手威利・尼爾森（Willie Nelson）怎麼寫歌，我們就得親自嘗試。為了能夠了解他們所做出的審美選擇，我們必須擁有這樣的經驗，然後將它們內化成自己的一部分。我們必須藉由這些選擇獲得啟發，如此一來才能自己做出決定，我們是在讓他們成為我們的老師。

在這些安靜學習的時刻，我們也與這群藝術家無比親近。我們

正在與偉大的老師進行私密對話：「你為什麼會做出這個決定？」「你為什麼會用這種方式說出這句臺詞？」「是什麼原因讓你選擇這樣的描述？」

這種熱切的對話使我們得以擁有極其獨特的經驗。當一位電影製片人在欣賞俄國導演愛森斯坦（Sergei Eisenstein）執導的電影，或觀察美國導演威爾斯（Orson Welles）作品裡的光影變化時，這些藝術家就在他的眼前——他們不只是歷史人物，他們是創作者，同時也是他的老師。日常俗務的瑣碎與紛擾已經被拋諸腦後，取而代之的是這些美妙的存在。

所有藝術家都懂得這種難能可貴的體驗，但圈外很少有人明白這一點。這樣的手足之情美好而珍貴，跨越了時空，讓人們彼此陪伴，是藝術生涯中莫大的喜樂。一旦你沉浸在藝術作品裡，你的內心就永遠不會感到孤單。

外柔內剛

對更美好的世界懷抱夢想

「繪畫不是用來佈置房間的，它是一種作戰的工具。」

── 西班牙畫家與雕刻家畢卡索（Pablo Picasso）

「歌曲推翻了許多君主與他們的王國。」

── **法國作家法朗士（Anatole France）**

藝術家都是夢想家，我們看見的不是這個世界的本來樣貌，而是它可能會變成什麼模樣。我們的想像力為尋常生活注入新意，並

將無形化為有形；我們設想一個不同的世界（那也許是更美好的世界），同時想將它與人們分享。

有時候，我們的夢想閃耀著希望，想要頌揚生命的美好，並且改變世人體驗世界的方法。但有時這些夢則帶有些許黑暗的色彩，我們看到世間的不公不義層出不窮，希望能予以譴責。我們不只想改變大家體驗世界的方式，還想改變這個世界。

如果你夢想著透過作品改變世界，那你就是某項悠久傳統的一部分。從古希臘劇作家亞里斯多芬尼斯（Aristophanes）、西班牙浪漫主義畫家哥雅（Francisco de Goya）、美國左翼作家辛克萊（Upton Sinclair），乃至詩人與音樂家吉爾·史考特·海隆（Gil Scott-Heron）[24]，

24 吉爾·史考特·海隆的音樂風格融合爵士、藍調、放克與靈魂等元素，對後來的黑人流行音樂（包含饒舌與嘻哈）產生深遠影響，被譽為「嘻哈教父」。

以及當代的嘻哈樂手，自古以來有許多藝術家都屬聲譴責人類社會的不公義，希望能創造出一個更美好的世界。

有些時候，這些批判尖銳而直接，例如美國海洋生物學家瑞秋·卡森探討環境議題的《寂靜的春天》，以及非裔美籍作家艾里森（Ralph Ellison）的小說《看不見的人》（Invisible Man）。其他時候，它們則透過隱晦的象徵手法呈現出來，像是文藝復興時期的某些藝術家將政治意涵隱藏在動物形象的背後，或是文化大革命期間的某些中國畫家用雨的意象來象徵政治迫害。

有些時候，他們只是藉由反映社會的不公平現象來達成自身的目標。比方說，在攝影師蘭格（Dorothea Lange）震懾人心的照片中，我們可以看到「黑色風暴」[25]時期災民的困難處境，還有二戰期間，日裔美國人集中營的實際景況。其他時候，他們則試圖替弱勢族群發聲，像是廣播主持人兼作家特克爾（Studs Terkel）的出色口述

歷史著作——《勞動》（Working）那樣。

但無論選擇用什麼方式達成目標，他們都知道藝術具備某種獨特的力量，可以促進社會改革，因為它能引發大眾對特定議題的關注，而且幾乎只有藝術可以做到這一點。

請試想一下巴布‧狄倫（Bob Dylan）的歌曲《變革的時代》，或是美聯社越南裔美籍攝影師黃公崴（Nick Ut）的經典照片——照片裡有個驚恐的九歲越南女孩，為了躲避美軍燒夷彈的攻擊，她扯掉衣服、裸身逃命。這些作品引起社會高度關切，所傳遞的訊息深植人心，不僅引發關注，同時也促成各項政治與社會改革。

這些都是呈現政治與社會議題最強而有力的藝術作品。它們觸

25 dust bowl，指一九三〇～一九三六年發生在北美地區的一系列沙塵暴侵襲事件，肇因於乾旱與過度開墾，導致德州和奧克拉荷馬州等地上百萬英畝土地荒蕪，上千萬人因此流離失所。許多人只好寄人籬下，在農莊替人採摘葡萄或幹農活勉強維持生計。

191　無形的喜悅　The unseen joys

動了人類的深層情感根源，烙印在我們的記憶裡，並且成為社會改革的標誌與原動力。

若你夢想著用你的作品改變世界，我想提醒一件事：請留意你作品裡那些具有震撼效果的元素，它們可能會招致困惑。雖然這項提醒適用於所有的藝術創作，但對帶有政治或社會目的的創作更是如此。

帶來震撼的作品容易引人注目，如果你想改變人們的想法，這正好符合你的期望，但不要把「觀眾對作品的反應」和「作品本身的內涵」搞混。真正撼動人心的藝術創作不僅令人大開眼界，同時也能推動富有意義的社會改革；看起來很驚人，卻沒有其他內涵的作品只是虛有其表。

多年前，我在某間藝術學院任教時，有名意志堅定的年輕學生用一個晚上的時間砍光了廣場上的所有樹木。她說，這是為了「刺

激看到這副景象的人，讓他們重新檢視自身與自然的關係」，宣稱這是一個傳遞政治訊息的作品，因為它喚醒我們對某項社會議題的意識，但實際上，她只激起了憤怒的情緒。她的表現手法也可能是割破輪胎、焚毀房子或點火燒死小貓，無論何者，這當中都缺少中心思想與美學架構。即便她努力包裝這項活動想傳達的訊息、試圖賦予它意義，她並沒有使任何人敞開心胸或改變想法。她的作品沒有任何美感價值。往好的方面看，她的政治藝術作品是一種社會反抗；往壞的方面看，那根本是蓄意破壞公物的行為。

這樣的作品和法國導演朗茲曼（Claude Lanzmann）長達九個半小時、記錄納粹大屠殺的紀錄片《浩劫》（Shoah）之間有著多大的差距？在這部紀錄片中，他讓我們安靜地凝視那些人物的真實日常：他們建造毒氣室、在運送猶太人的火車站值勤，並參與「第三帝國」[26]的管理與運作。他透過緩慢的訪談步調、靜態鏡頭的拍攝，

以及出色的剪輯，不斷吸引我們的注意。這部影片捕捉了珍貴的歷史片刻，使我們一同經歷當時民眾的生活，這是我們過去不曾有過的體驗。他的作品不僅令人震懾，它也揭露了些什麼，提供我們看待世界的新方法，讓我們對事物有了不同的理解。

在具有政治與社會意識的作品裡，這部紀錄片展現了極高的水準。它使我們受到強烈的震撼與衝擊，但它也運用高超的藝術手法，為影片中的黑暗主題增添些許光亮，是被溫柔包裹的政治議題。

若你真的希望藉由你的創作達到政治行動或社會改革的目的，你就必須了解，用溫柔的藝術手法包裝你想傳遞的訊息，是很重要的一件事。正是這樣的藝術性讓作品具備獨特的力量，得以促進社會改革。

試想一下那些正義憤填膺的嘻哈樂手，他們想透過作品表達對種族歧視與政治迫害的憤慨。在傳達政治訊息時，他們的言詞或許具

有攻擊性，但他們同時也賦予它們節奏、韻律與韻腳。如此一來，他們的作品就不只是單純的言語攻擊，因為它們運用精湛的藝術技巧，使粗暴的社會批判變得比較柔軟。

撇開政治意涵不談，畢卡索的《格爾尼卡》[27]是一件構圖優美的視覺藝術作品。然而，當我們看見這幅畫時，我們所有人的腦海裡都會浮現出戰爭永遠無法磨滅的恐怖畫面。

有些藝術家的意圖與表現方式較為隱晦，同樣呈現出對社會與政治議題的關注。舉例來說，美國劇作家奧古斯特·威爾森（August Wilson）和亞瑟·米勒（Arthur Miller）都藉由故事裡的象徵與諷喻手法來傳遞訊息。但當你離開戲院時，會對事物有新的看法，演出

26 Third Reich，指一九三三～一九四五年期間，由希特勒所領導的納粹德國。

27 Guernica，是畢卡索的著名作品，描繪在西班牙內戰遭到納粹空襲摧殘的格爾尼卡城。

中所看到的一切讓人產生了不同的想法，你不只是感到憤怒而已，它們已經改變了你。

不管藝術創作探討的是政治，還是其他議題，震撼效果都無疑在其中佔有一席之地，這是吸引大眾注意的有力方法。但你不僅想要引人注目，還希望他們保持專注，大聲呼喊可以驅使人們向前奔跑，但當他們抵達目的地時，必須有某種東西等著他們。

請記得，在你的作品背後，隱含著對美好世界的夢想，你想要改變他人的想法，而不只是讓他們打開心房。藝術的奇妙之處在於，它能使帶有政治與社會意涵的作品變得更柔軟，利用某種共通的語言吸引大家的注意，不會把他們推開。

我們所有人都對社會與政治議題有著不同程度的關切，同時也希望將這種關注表達出來（儘管急切程度不盡相同）。我們有些人覺得這個世界必須立刻改變，因此不惜用自己的作品來促成這樣的

轉變，有些人則專注於為旁人的生活增添善意。

但無論你的立場是什麼——希望創作成為社會改革的標誌、為弱勢族群發聲，還是揭露必須被關切的議題，你永遠都不該忘記，運用藝術技巧是你的寶貴才能，因為你不僅激起憤怒的情緒，同時也帶來了光亮。

請用溫柔的藝術手法包裝你想達成的目標，然後大家就會被你吸引，即便他們並沒有關注相同的社會議題，或具備同樣的政治責任感。他們將會感受到你作品裡的愛（還有憤怒），因為愛是所有藝術創作的核心，而且到頭來，能改變這個世界的不是政治，不是社會責任感，也不是憤慨，而是愛。

無法平息的聲音

為什麼藝術對人類如此重要?

「將光亮照進人們的內心深處,是藝術家的天職。」
──德國作曲家舒曼(Robert Schumann)

「這個世界上的藝術家,將是最後拯救我們的人。他們是思想家與感受者。他們能傳達情感、教育世人;他們可以反抗、堅持、歌頌,並高喊偉大的理想。」
──美籍猶太裔作曲家與指揮家伯恩斯坦(Leonard Bernstein)

我曾經聆聽一位音樂家的反思──他來自一個飽受戰爭摧殘的國家,這讓他不禁思考,在這樣的艱難時刻,藝術的價值何在。

「藝術能否消除飢餓?」他問道:「它能否阻止戰爭?如果我放棄音樂,並協助周遭的人們滿足需求,是否會對這個世界有所幫助?」

所有具有愛心的藝術家到了人生的某個時間點,應該都會面臨這樣的問題。在這世界上,有這麼多人挨餓、受盡折磨,藝術創作是否是種無關緊要的追求?若我們把時間拿來救助那些飢餓、孤苦無依的人,或撫慰傷痛的心靈,是否更值得?

假使你的作品帶有明顯的政治意涵,或者以推動社會改革為目標,你就不需要面對這種問題。但對有些人來說,從事藝術工作只是一種個人志向,或對美與意義的追求。對他們而言,這樣的問題確實存在:藝術真的很重要嗎?

我想,答案就在我們的內心深處。

如果可以的話,請想像我們剛從動物進化成人類的那段時期。

試想一下，那時我們開始擁有思想，不再只關注基本生存需求，開始思考星星的涵義，以及人類在浩瀚宇宙中的地位。這時的我們如何把心裡的想像表現出來？

我們唱歌、跳舞、訴說故事、在洞穴裡繪製壁畫——那是一種超越自我的原始欲望，也許是為了召喚某種力量、對某個「終極他者」[28] 表示崇敬，或是表達我們內心某種神祕的渴望。

今天的我們無法想像這些遠古人類擁有什麼樣的思想，或住在怎樣的環境裡。他們沒有文字、沒有歷史，也沒有最原始的語言，除了生活的那個小區域之外，他們不太了解自己所身處的自然環境，幾乎是一個孤立的族群。然而，他們留下的作品和我們的創作同樣具有意義。

和所有的現代創作相比，法國拉斯科（Lascaux）洞窟與西班牙阿爾塔米拉（Altamira）洞穴中的石器時代壁畫都一樣優美且情感豐

沛。「維倫多爾夫的維納斯」[29]突顯女性豐乳肥臀的生理特徵，象徵旺盛的生殖力。我們可以想像古代歐洲人在樹林裡圍繞著火堆翩翩起舞的畫面，這樣的舞蹈和伊斯蘭教蘇菲派令人陶醉、狂喜的旋轉舞[30]，或芭蕾女伶優雅而抒情的舞姿並沒有多大的不同。

這些都不是抽象的美學概念，也不是裝飾或娛樂，展現的是遠古人類心中的想像，用來召喚某種超自然力量。它們是一種崇拜，同時也是一種歌頌與祈求。

現在，請試想一下，若把這批創作者帶到現代會如何。他們不

28 ultimate other，「他者」（other）是哲學用語，與「自我」相對，意指藉由別人和自己的差異來辨別其他人類。「終極他者」（或「絕對他者」）則用來指稱「神」、「上帝」等超自然概念。

29 Venus of Willendorf，是在奧地利維倫多爾夫村出土的舊石器時代文物，這尊小型雕像呈現豐滿的女性體態，被視為先民對生育能力的讚揚。

30 旋轉舞是伊斯蘭教蘇菲派的一種靜心儀式，他們利用旋轉身體的方式進入冥想狀態，藉此進行祈禱與溝通，進而達到天人合一的境界。

僅不明白我們的語言，也不懂我們的想法，在現代他們就宛如外星人一般。但他們能理解並認同我們的創作，就像我們認同他們的作品那樣。我們可以給他們一枝畫筆、讓他們來到畫布前方，或者和他們一起坐在鼓前，我們將透過我們創造的作品認出彼此。

由此可見，人類對藝術表現有著多強烈的渴望。這種表達方式古今皆然，不會受到時間的影響，在人類的內心深處，他們都渴望超越自我，而在藝術創作裡，這樣的需求得到了滿足。

如果這種表達需求對人類如此重要，對我們每一個人而言，它都同樣重要。回想一下那最天真無邪的孩童時期，那時的我們會不假思索、自然地做出某些舉動。當孩子在沒有人注意的情況下，我們會看到他們做出什麼事？

一個小女孩在跳舞，另一個孩子手中拿著紙和蠟筆、跑到母親身旁，然後說：「讓我們來畫畫吧！」一個小男孩在房間裡大搖大

擺地走著，他張牙舞爪，並且露出猙獰的表情。他說：「我是一隻怪獸。」中午時分，一個幼兒坐在太陽下唱歌。

他們全都是藝術家。這些創作者落落大方、無所畏懼，他們從來不會說：「我知道這不是很好。」他們總是非常興奮，而且喜歡自己的各種表現，只因為它們很有趣。那是一種單純的喜悅，不受時空、性別與種族的限制。

我們都有過這樣的時期。我們延續並守護它。在踏進殘酷的成人世界之後，正是童年這份純真的喜悅，使我們得以抵擋分歧與仇恨。它是我們人類最重要的根源。

就連宗教（它是人類內心另一種普遍存在的強烈渴望）在試圖表達某種普世價值時，都充滿了分歧。唯獨藝術跨越所有限制、超越所有語言，同時完全不受時間的影響。它從根本上讓我們合而為一，因為它是我們共同的起源。

藝術確實無法阻止戰爭或消除飢餓，但它可以告訴我們為何必須這麼做。因為它是我們人類的本源，它會提醒我們，我們之間有什麼共同點；因為藝術，我們牽起手，一同跨越各種限制。

因此，藝術是一項極其重要的人類活動，對我們不可或缺。

藝術跨越所有限制、超越所有語言，

同時完全不受時間的影響。

它從根本上讓我們合而為一，因為它是我們共同的起源。

無窮的想像力永遠留住青春

藝術的力量讓你的心常保年輕

「沒有人比那些已經失去熱情的人更衰老。」

——梭羅

「能欣賞美好事物的人永遠不會變老。」

——捷克作家卡夫卡（Franz Kafka）

八十八歲臨終時說：「我對我不朽的靈魂沒有什麼作為，而且我的

米開朗基羅可說是歷史上最偉大的藝術奇才。據說他曾經在

技藝才剛起步，我為此感到懊悔。」

在我從事雕刻的那段日子裡，我一直對這句話感到不解。像他這樣的曠世奇才怎麼會覺得自己一事無成？難道他付出的一切努力無法拯救他的靈魂？

我可以把他對自身精神缺陷的悲嘆視作一種痛苦的呼喊，因為他深陷在激進宗教改革者——薩佛納羅拉[31]（Girolamo Savonarola）所帶來的動盪不安裡。但他哀嘆自己的技藝才剛起步，這又該怎麼解釋呢？

當我還是新手雕刻家時，曾經站在聖彼得大教堂內的〈梵蒂岡

31
Girolamo Savonarola，義大利道明會修士，他在一四九四～一四九八年擔任佛羅倫斯的精神與世俗領袖。他宣揚禁慾主義，講道內容針對教廷腐敗與世俗享樂進行抨擊。他曾經在著名的「虛榮之火」事件中反對文藝復興時期的藝術與哲學、焚燒藝術品與非宗教類書籍，並毀滅被他認為不道德的奢侈品。最後，他因為施政嚴苛，被佛羅倫斯市民推翻，並以火刑處死。

聖殤〉（Vatican Pietà）以及十七英尺高的大衛像前面，創作這兩件傑作時，米開朗基羅分別是二十四歲和二十六歲。更不用說，還有西斯汀教堂裡的穹頂畫〈創世紀〉與壁畫〈最後的審判〉，以及他在晚年時創作、帶給我們許多心靈啟發的〈聖殤〉[32]。我看到的是無與倫比的才華，不管是用哪一種藝術形式進行創作的藝術家──無論是德國作曲家貝多芬、巴哈，義大利藝術大師達文西、英國詩人約翰・米爾頓（John Milton）、莎士比亞、伊斯蘭教蘇菲派神祕主義詩人魯米，還是日本浮世繪大師葛飾北齋都比不上。米開朗基羅的作品不是一般人可以想像的。他令我望塵莫及，而這樣的他怎麼會在回顧他傾注畢生心血的藝術事業時，體會到自己的不足，同時感覺備受限制？

　　直到年歲漸長，我開始看見周遭的人對他們所選擇的終身志業感到厭倦，我才逐漸明白，在米開朗基羅這句傷感的話背後，隱藏著

一個美麗的真相（所有藝術家都會這麼認為），那是一股難以平息的渴望——希望能在未來完成更多事。他用一種痛苦的方式吶喊著：

「等等，我還有很多事要學，我還有很多東西要給。我的工作還沒完成。」

就多數職業而言，在形塑個人職涯時都有某種固定的節奏：先決定你想要做的事、學習並精進必備技能，然後嫻熟的技術會讓你變得從容而專業。你每天重複做著同樣的工作，隨著時間過去，你的熱情日益減退，進入了停滯期。（你不是平靜、滿足地接受這一切，就是覺得疲憊不堪。）這樣的節奏極為自然，它幾乎存在於生活的每一個層面，從我們的職業生涯、人際關係，乃至自然界的各

在米開朗基羅的一生中，他總共創作了四件有關「聖殤」（聖母憐子）主題的雕塑作品，分別是《梵蒂岡聖殤》、《翡冷翠聖殤》（Florentine Pietà）、《帕烈斯提納聖殤》（Palestrina Pietà），以及《隆達尼尼聖殤》（Rondanini Pietà）。

種變化。

但對藝術家來說，這種節奏並不存在。或許你的本職工作確實遵循這樣的規律，但你的創作生涯則非如此，不僅每次創作都會面臨新的問題，每件作品也都會使你對不同的事物產生好奇心。你的想像力與內心的創作欲望絕對不會讓你好好休息。

身為藝術家，你是一種感覺的動物，你鍛鍊耳朵與雙眼，因此得以聽到美妙的聲音、看見美好的事物。你能看到別人沒有察覺的模式，可以從尋常事物中發現驚奇。生活本身就是你的創作素材，即便年歲增長、感官變得遲鈍，生活也不會停歇。你不能平息你的創作欲望，也無法阻止靈感流動，就算停止作曲或作畫，還是會一直聽見那些悅耳的聲音，或看到那些美麗的景象。你有一雙藝術家的眼睛，還有一顆藝術家的心，對你而言，無窮無盡的好奇心與想像力是種「愉快的詛咒」。

然而，你會逐漸用不同的方式來理解內心的藝術精神（這種精神不會隨著時間衰退）。在職業生涯的早期，你以成功為目標，並且為此冒險；隨著年歲漸長，你則改以表達為目標，作品開始反求諸己，它們闡述的是「你是怎樣的人」，而不是你想變成什麼模樣。

你將會發覺，生活裡的平凡時刻更令你感到驚喜，一切都宛如奇蹟。你真的不在乎，自己是上帝的僕人，還是上帝的小丑。你只希望盡可能地用真實的藝術觀點來證明一切。

你更想忠實呈現眼裡的世界，同時也背負著更大的責任。你不再那麼在意成功，而是更在意道德責任，以及所留下的資產：我做的這些事很重要嗎？我是否已經竭盡所能地給予？我創造出的作品是否有其價值？

這些念頭一直縈繞在你的心頭，會用獨一無二的語言與你對話，就像它們在米開朗基羅的腦海中揮之不去一樣。因為只有你自

己明白這趟旅程：你完成了哪些事、你做了什麼樣的犧牲，以及什麼是你還沒做，或者還沒表達出來的？時間不再站在你這一邊，但你還是急切地想展現你眼前的世界。

你走過一片田野，那裡的樹木在你的心裡變成了某個圖案。你的耳邊傳來陣陣風聲，還有遠處孩子們的嬉鬧聲，它們化作美妙的音樂。你看見大家在公園裡談天說笑，然後你用想像力將那些對話轉變成動人的故事。儘管視力變得模糊、看不清楚事物的輪廓（旁人都覺得這是一種能力衰退），你的眼前依舊浮現一幅幅色彩鮮豔的圖景。你無法壓抑你的好奇心與想像力，總是有更多更新奇的東西在等著；你急著將它們表現出來。這些東西往往只有在年歲增長後才會顯現，都是非常珍貴的禮物。

〈隆達尼尼聖殤〉是米開朗基羅的最後一件創作，直到臨死前，他都還在進行雕刻。從技術的角度來看，這是一件殘缺的作品，

聖母另一張殘存的面容仍依稀可見，兩張粗糙的臉龐連在一塊，[33] 然而，聖母和耶穌瘦弱的形體緊緊依靠並融為一體，不讓耶穌的身軀向下墜落，[34] 悲憫之情表露無遺。要不是感受到死亡逼近，米開朗基羅是無法創造出這樣的作品。即便那時的他兩眼昏花、雙手虛弱無力，他還是給了我們一件充滿精神力量與靈性洞見的作品。

同樣地，德國作曲家與指揮家史特勞斯（Richard Strauss）在生命盡頭創作的《最後四首歌》（Four Last Songs）也帶給我們心靈的平靜，並且引人深思。但它同時也充滿了新發現──這時，生命裡的一切重要事物皆已逝去，於是智慧由此而生。

33　根據目前收藏在牛津大學的草圖顯示，米開朗基羅曾經多次修改〈隆達尼尼聖殤〉裡的人物結構。

34　如今，修改前的外觀，如耶穌的雙腿、脫離身體的右手臂，以及聖母帶有不同神情的臉龐仍依稀可見。他最初刻下的聖母五官可以在聖母的頭部左側找到。從正面看，悲慟的聖母似乎勉強從身後抱住耶穌；從側面看，又像是耶穌背負著疲憊的母親輕盈地上升，象徵靈魂的解脫與對救贖的渴望。

對其他人來說，年歲增長更具有美學意義，這時，他們的技能與感知力都變得和以往不同，因此他們的思維與眼光也跟著煥然一新。我們多數人都覺得這一切像是種退化，這些人卻把它當成看待世界的新方法，這不是失去，而是一種改變，這樣的改變帶來新的可能性。莫內的白內障讓他畫出了〈睡蓮〉（Water Lilies）系列作品。美國現代主義藝術家喬治亞・歐姬芙（Georgia O'Keeffe）由於視力衰退而轉向雕塑創作，因為比起視覺，觸覺令她更貼近這個世界。貝多芬很有可能正是因為耳聾，才能創作出他一生中的最後幾部弦樂四重奏（這幾部作品形式複雜、內涵深邃，反映出他晚年的心境）。

這是藝術生涯中的巨大矛盾，同時也是樂趣所在：能力衰退反而帶來新發現，進而創造出嶄新的機會。

梭羅曾經說：「沒有人比那些已經失去熱情的人更衰老。」對我們這些從事藝術工作的人而言，我們永遠都不會喪失熱情。太陽

一如往常地升起，這個世界使我們感到驚奇，而所有富有意義的藝術作品都源自於此。當生活的腳步變得緩慢，這種驚奇感只會越來越強烈，因為我們可以更完整地接納這些生命片刻；我們想要用我們的作品來歌頌它們。

若你還年輕，這樣的安慰或許感覺有些遙遠，而且不是那麼重要。但隨著時間過去，當你看見周遭的人開始把他們的生命視為一種消逝時，你就會意識到，自己擁有無比珍貴的寶藏，因為對於那些你還沒創造出來的作品，以及還沒表達出來的想法，你有著無限的熱情。

這個世界每天都有新的樣貌。請不斷培養新愛好，你將會發現，你獲得了人生最美好的贈禮——儘管你的年紀持續增長，你也永遠不會變老。

結語 Coda

表達難以言喻的情感

「如果我能讓人停止心碎，我將不枉此生。」
——美國詩人艾蜜莉·狄金生（Emily Dickinson）

關於藝術生涯當中的各種困難與挑戰，我已經說了很多（也許說得太多）。然而，我這麼做是有理由的，因為我非常清楚，抱持這種夢想必須承受多大的負擔，以及它有多難達成。我希望各位明白，這一切我都懂，你並不孤單。

但我也希望，自己確實傳達了藝術生涯的魅力與樂趣，讓各位知道，當你投身藝術領域時，自己將迎接怎樣的人生。這樣的人生極其獨特，如果選擇了它，你就能置身這個神奇國度。

儘管如此，藝術家生涯依舊不輕鬆。旁人不會理解你，他們經常讚美你，卻對你缺乏敬意。他們看見你作品裡的優美，以為對你來說，這一切輕而易舉或猶如天賜，殊不知為了達到這種境界，你付出了多少心血。他們以為你不食人間煙火，只要能創作就覺得心滿意足。他們很羨慕身為創作者的你，同時也感到嫉妒，因為你似乎得以免除日常俗務的瑣碎與紛擾。

這個世界會用你難以想像的方式曲解你。

雖然這些困難將對你造成壓力，和你所獲得的寶貴收穫相比，這樣的代價並不大。

你學會用心看待這個世界，因為在藝術家的生命中，沒有任何

一刻不具意義。你盡量不冷嘲熱諷，因為你知道這種作品既無情又幼稚；你懂得如何與來自不同時空的人溝通，因為藝術是一種共通的心靈語言。最重要的是，你獲得了無盡的青春，因為你對一切事物都充滿好奇，而懷抱好奇心的人永遠不會變老。

這是很大的收穫，你應該為此感到自豪。即便你的作品與成就微不足道，你還是永遠的夢想家，對各種文化懷抱想像，並思考著生活可能會變成什麼模樣。

還有誰可以充分運用想像力，然後透過創作將嶄新的意涵實際展現出來？還有誰能熱情地歌頌，而不是冷漠地看待生命？

還有誰可以告訴我們，每個人都有各自的故事，每件事也都有其意義，同時要我們對一切懷抱悲憫之心？

還有誰能使我們停下腳步，仔細欣賞並頌揚某個生命片刻？還有誰可以用不同的眼光來看待尋常事物？

藝術家是少數能帶來這些寶藏的人。無論我們創造出的作品偉大與否，我們全都擁有這樣的珍貴資產。

請欣然接受這個角色，你鍛鍊耳朵與雙眼，得以聽到美妙的聲音、看見美好的事物；你學會從混亂裡找出意義，並且發現別人沒有察覺的模式與秩序；你可以無中生有，化腐朽為神奇。

我經常想起美國舞蹈家與編舞家瑪莎・葛蘭姆所說的話。「自古以來都只有這麼一個你，」她說：「有某種生命力、能量與活力，它透過你轉變成行動。」

「若你阻擋它⋯⋯這個世界將不再擁有它。它有多出色、多有價值，或者與其他表現方式相比是如何，都不該由你決定。（中略）你甚至不需要對你自己或你的作品有信心。你必須保持開放的態度，並察覺那股驅策你的強烈欲望。」

「沒有藝術家會感到滿意⋯⋯只有某種神聖且非比尋常的不滿

足感，一種幸福的騷動趨使我們不斷前進，讓我們變得比其他人更活躍。」

請相信這幸福的騷動，並持續前進。保有這股力量，然後繼續用你的創作提醒我們，生命是如此奇妙，以及人類擁有無限可能。

這是種愉快的負擔，我們遭遇的那些困難與挑戰真的不算什麼，你是一位藝術家，這是你深入內心世界的方法。

現在，讓我分享一個我的故事。正因為這件事，我可以告訴你，為何藝術生涯很重要，以及為什麼你應該欣然接受它。

在母親臨終時，我心中的悲痛超乎我的想像。我大聲哭喊、咒罵老天；我悲傷地啜泣；我祈禱與懇求，但就是無法改變她即將去世的事實。

我快要被我的情緒淹沒。當我們溺水時，我們會竭盡所能地抓住一切東西，我是作家，所以我提筆寫作。

我無法用其他方式表達我心裡的感受。如果我是跑步選手，我可以奔跑；如果我是歌手，我可以歌唱；如果我是大提琴家，我可以用我的樂器哭訴。但我是一位作家，我只能這麼做。

於是，我離開我母親的床邊，同時遠離那房間的沉重氛圍（哪怕只有一下子也好）。我走到外頭仰望天空，然後寫作，我寫下了這些文字：

待在外頭，是最困難的一件事。

我望著太陽和天上的雲。這時，房間裡的你被死亡包圍著；你太虛弱，沒辦法到戶外、沐浴在溫暖的陽光下。

我不想獨自享受。我希望你能欣賞滿天星斗、感受和風的吹拂，而不是躺在冰冷的床單上。

在死亡面前，為什麼我們一定要變得如此卑微，就連吸一口氣

或舉起手來都極其艱難？為何我們不能在踏上最後的旅程之前就進入永生，讓我們先了解前方有什麼在等著我們，而不是只感受到死亡的沉重？

你感到痛苦。

也許你已經有所領會，只是我不知道而已。我只知道，現在的念頭佔據。我希望這是一段美好的過渡，使你的靈魂得以逐漸鬆綁，並得到釋放，就像脫下一層外衣一樣。

我不想對你留下這種回憶，同時我也不希望你在旅途中被這些

我期盼你重獲自由，如同中世紀畫作裡的那些亡靈，飛升到至高上主的尊前。你在祂永恆的懷抱裡得著安息。我希望那裡有我們逝去的祖先、親友和寵物；你的父母親將張開雙手迎接你。我希望你迎來一場溫馨的團聚，而不是落入黑暗的深淵。

是的，我想獲得這樣的光亮，而不是黑暗。然而，死亡感覺像

是黑夜將至。

在你安息後不久，這一切將變得不再重要。是只有我這樣，還是事實就是如此？至親的形骸終將化作記憶。雖然失去了庇蔭，還在世上的我們會過得很好。但當你自由自在地飛翔時，你會發現些什麼？你會變成誰？此後，我們要怎麼感知彼此的存在？

我還記得當父親去世時（那並不是很久之前的事），留在我記憶裡的不再是他屢弱的身軀，而是他的堅強與善良。我還記得那種感覺——當他進入我體內的那一刻（那時的我還處於悲傷狀態），那不像是靈魂，而像是一種「存在」，將我完全充滿，這是我過去不曾有過的體驗。在那一刻，我變成了他。

現在，我看著你辛苦地走向終點。我不禁思考著，當你重獲自由、當我變成你時，一切將會是如何。

我一直不停地寫，直到筋疲力竭，然後再次回到母親的病榻前。這是悲痛欲絕的我所能寫出來的東西，甚至尚未呈現出我內心的哭喊，但我已經竭盡所能。

在這裡傾吐心聲的不是身為本書作者的我，而是藝術家的我。

他運用他手裡的工具，試圖透過創作表達那些難以言喻的情感——這正是藝術最大的功用。在我的作品裡，我的痛苦呼喊和青少年在孤寂夜晚暗自吐露愛意、傷痛的詩篇，或孩子為了失去心愛的寵物而哭泣沒有什麼不同。

就算我擁有再多工具也不重要，因為重點不在於我寫出了什麼，而在於傾訴——藉由創作將無形化為有形。

在日常生活中，我們受到各種責任與義務的約束。我們必須腳踏實地，沒有餘裕表露自己的內心世界。

然後，某個時刻突然降臨：我們的母親去世了。我們的孩子出

生了。我們愛上了某個人。夕陽西下令我們激動落淚。

我們感受到各種情感——誠摯的人類情感，與我們死板的生活並不相符。我們急著表達這些澎湃的情緒，如喜悅、悲傷與恐懼，而有那麼一刻，我們來到一個無邊無際的世界，突破人類理解的所有限制。這就是我們訴諸藝術的時候，因為藝術能將這些生命片刻呈現出來。

藝術讓我得以哀悼母親的逝去；藝術讓你可以歌頌孩子的誕生，或為了那剛點燃的熊熊愛火翩然起舞。

若我們夠幸運，能透過藝術創作將這些片刻表現出來，我們就擁有無與倫比的寶藏。如果還可以把這些感受傳達給其他人，這樣的我們更加幸福。

巴哈《B小調彌撒曲》裡的〈聖哉經〉，以及馬勒「第二號交響曲」《復活》的最終樂章，甚至澈底轉變了我的人生。它們使我

熱淚盈眶，並且告訴我，我並不孤單。此外，還有英國詩人狄倫・湯瑪斯（Dylan Thomas）的〈羊齒山〉（Fern Hill），以及羅伯特・佛洛斯特（Robert Frost）的〈熄了，熄了……〉（Out, Out—）。這些作品都讓我發自內心、愉快而堅定地說：「就是這樣！」它們使我變得更圓滿完整。

這些作品也許對你不具任何意義。但總會有其他人創造出的某件作品感動你、啟發你，你將依此作為你個人的「靈性理解」標準。

它和你的生命經驗相互呼應。

傳達情感、撫慰人心、給予肯定與啟發──這些都是藝術帶給人類的珍貴禮物。它們照亮迷惘的心，同時也提醒我們，在我們的內心深處有某個神祕的地方，它只能被觸動，卻永遠無法被理解。但最重要的是，它們提供了所有生命經驗都能給予的一份珍貴禮物，也就是告訴我們，我們都是人類大家庭的一分子。

請相信這股幸福的騷動，並持續前進。

保有這股力量，然後繼續用你的創作提醒我們，

生命是如此奇妙，以及人類擁有無限可能。

你是一位藝術家，這是你深入內心世界的方法。

致謝辭

我向來不喜歡寫致謝辭，不是因為覺得它不重要，而是就像婚禮邀請名單一樣，那些沒有被寫進去的人往往顯得更重要。

人生中的各種偶然相遇與微妙頓悟形塑了我對生命的理解，這樣的我要怎麼給予這些人適當的感謝？比方說，曾經有位老師提到，他在說每句話時都用「我」作為開頭，他的話澈底改變了一個十二歲男孩的自我意識。還有位教授曾經鼓勵他內心痛苦掙扎的研究生勇敢離開學術界，因為教授本身一直想成為一位鋼琴演奏家，這讓他一輩子都在思考，那樣的自己會有多出色。隱身在幕後的他們（還有很多人也是如此）不僅造就了寫這本書的人，同時也隱隱約約地引領著我。

話雖如此，我還是必須在這裡感謝一些人，最好的做法，就是對那些實際參與本書製作的人表達我的謝意。

謝謝我的朋友羅伯特・普蘭特（Robert Plant），他帶著我的作品飄洋過海，並把它交給慧眼獨具的安德魯・奧哈根（Andrew O'Hagan）。（安德魯讓英國的坎農格特出版社〔Canongate Books〕注意到這本書。）感謝坎農格特極具創意且勇於顛覆傳統的發行人傑米・拜恩（Jamie Byng），由於我這個美國作家的作品十分吸引他，使他想把這樣的觀點帶回「祖國」。謝謝我絕頂聰明的朋友兼經紀人喬・杜雷波斯（Joe Durepos），是他把《創作者的藝術之路》的書稿交給了坎農格特。謝謝我細心且富有耐心的編輯漢娜・諾爾斯（Hannah Knowles），以及她勤奮認真的同事萊拉・克魯克尚克（Leila Cruickshank）和阿伊莎・霍頓（Aa'Ishah Hawton）。因為有她們的一路引導，最初的草稿才得以成書。

此外，我還要感謝那些與我比較有私交，並且提供靈感或支持的人。他們促成了《創作者的藝術之路》的誕生。謝謝我的妻子路易絲・曼傑奇（Louise Mengelkoch），她懂得在我努力構思時，不要打擾我。謝謝我的音樂家朋友麥可・霍普（Michael Hoppe），他的獨到見解總是能讓我不偏離目標太遠。謝謝我的兒子尼克（Nik），還有他那群年輕的藝術家朋友，他們在艱難時刻的奮鬥啟發了這本書。謝謝我家的老狗露西（Lucie），牠是一隻黃色的拉布拉多犬，我每天必須帶牠去散步四次。毫無疑問地，這件事和教會日課都是我生活中非常重要的一部分，可能都對我有很大的影響。

我要感謝你們每一個人，這本書裡充滿了你們的手印還有腳印。

國家圖書館出版品預行編目 (CIP) 資料

創作者的藝術之路：心靈鍛鍊、風格發
掘、技術精進，給所有追夢人的 23 則建
言 / 肯特．內伯恩著；実瑠茜譯 .-- 初版 .
-- 臺北市：遠流出版事業股份有限公司，
2022.07
　面；　公分
譯自：The artist's journey.
ISBN 978-957-32-9592-1(平裝)
1.CST: 藝術哲學

901.1　　　　　　　　　　111007792

創作者的藝術之路

心靈鍛鍊、風格發掘、技術精進，
給所有追夢人的23則建言

作　　　者｜肯特・內伯恩（Kent Nerburn）
譯　　　者｜実瑠茜
總 編 輯｜盧春旭
執行編輯｜黃婉華
行銷企劃｜鍾湘晴
美術設計｜王瓊瑤

發 行 人｜王榮文
出版發行｜遠流出版事業股份有限公司
地　　　址｜台北市中山北路 1 段 11 號 13 樓
客服電話｜02-2571-0297
傳　　　真｜02-2571-0197
郵　　　撥｜0189456-1
著作權顧問｜蕭雄淋律師
ISBN　｜　978-957-32-9592-1

2022 年 7 月 1 日初版一刷
定　　　價｜新台幣 380 元
（如有缺頁或破損，請寄回更換）
有著作權・侵害必究 Printed in Taiwan

YL 遠流博識網
http://www.ylib.com
Email: ylib@ylib.com